ECONECO COLORING BOOK

ECONECO

彩繪著色書

夢幻馬戲團

歡迎來到
～ ECONECO の世界～

獨角獸揹著香甜柔軟的海棉蛋糕、
大象載運著浪漫醉人的香檳塔、
長頸鹿叼著能夠開啟彩虹門的神秘之鑰、
貴賓狗像個小大人一樣穿著華麗的服裝、
還有愛打扮的可愛貓咪們…

ECONECO 所描繪的夢幻世界中，
充滿了女孩們最喜歡的各種元素，
可愛、華麗，以及無數讓人意想不到的驚奇。

不僅如此，用色也非常講究。
藉由漸層與各式各樣的色彩光環，
演繹出浪漫且令人神往的夢世界。

ECONECO 就是這樣一位插畫家，
希望她的作品能夠帶給大家更繽紛燦爛的視覺旅程。
這就是『ECONECO 夢幻遊樂園』。

也試試看用你的手
為 ECONECO 的世界增添更多的夢幻色彩吧！

Profile
絵子猫

善用夢幻的配色及多彩的畫法，
堪稱是一位顏色的魔法使。
由雜誌插畫、封面設計起家，
也和各大品牌和企業合作
開發商品，產出各式廣告企劃，
甚至設計寬達 50 公尺
的超大停車場，在個領域都能
看到她繽紛的創作。

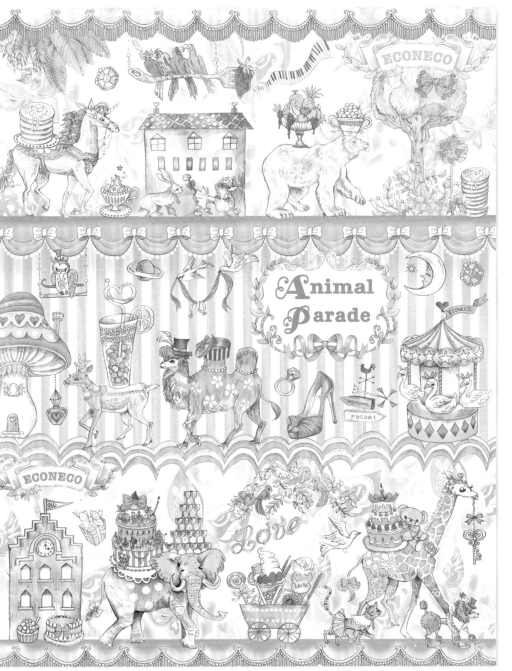

一拉開序幕，
奇幻嘉年華就開始了。
由裝扮華麗的動物們領頭，
和我一起進入嘉年華
的世界一探究竟吧！

Carnival　2009/10

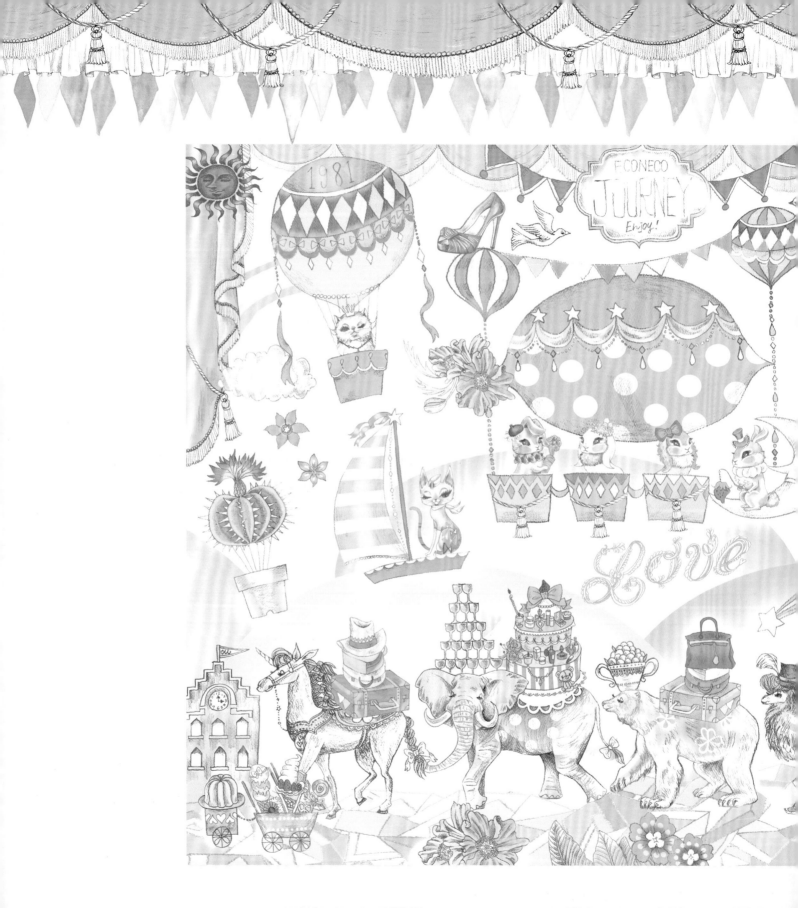

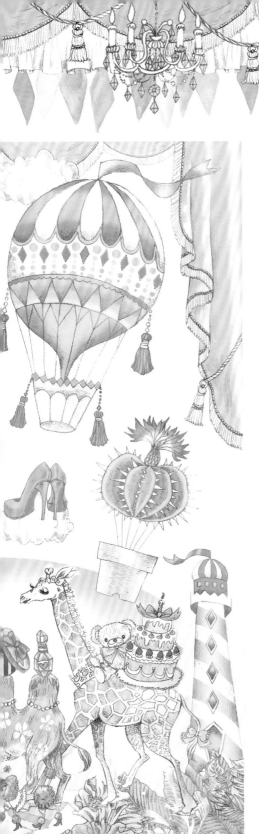

仙人掌氣球、七彩繽紛的飛船、可以在空中巡航的遊艇…
在行李箱中塞滿希望與夢想，一起航向未知的旅程吧！
哼唱著躍然胸中的旋律，走訪世界各地的每個角落。
或許這些動物也會造訪你所居住的街道喔！

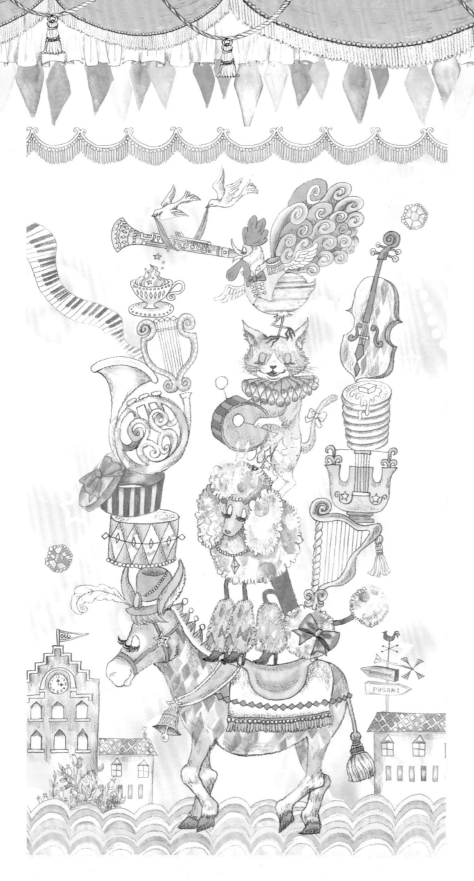

如果你聽見了鼓動的旋律，
那肯定是布萊梅樂隊登場了。
他們將會沿街散播喜樂的氛圍
並持續著神聖的遊行。

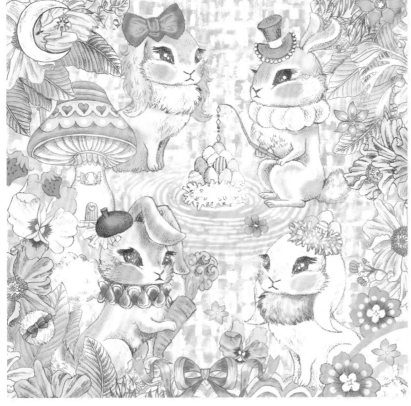

跳！眨著可愛大眼睛的兔寶寶們
今天也以愉快的私語喚醒身邊的小花。

Dear Bunny　2014/8

ECONECO世界的登場角色

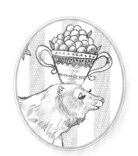

**軟綿綿的
舒芙蕾**

出生在北極的白熊「舒芙蕾」性格沉穩並有顆純潔的心。嚮往著熱情奔放的南方島嶼，期待有一天能徜徉在其中。

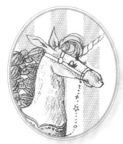

**揹著海棉蛋糕的
尤妮塔**

背上放著香甜軟潤的海棉蛋糕，全身散發出神秘的靈光。據說只要看見這隻帶來幸運的獨角獸，就能得到永世的快樂喔！

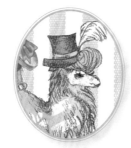

**戴著羽毛帽的
卡麥琳**

曲線優美的駝峰上纏著貴氣的珍珠，一隻走在時尚尖端的雙峰駱駝。頭上的羽毛帽是老師傅一點一滴手工打造的頂級珍品。

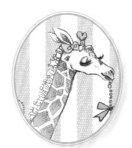

**彩虹門衛
吉妮依**

以成為虹之國的門衛為目標，正在見習中的「吉妮依」。衛在口中的重要鎖匙到了夜晚會藏在背上，不過卻經常忘了這件事而手足無措呢！

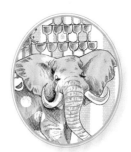

**頂著香檳塔的
路夏**

頂著香檳塔的「路夏」是吹奏愛之樂的大象。背上有許多化妝品、首飾等能讓女孩們閃閃動人的美麗小物。

7

ECONECO 流　著色法 LESSON

慢慢熟悉漸層變化
及重疊上色等各種著色技巧,
一起走進 ECONECO 流的夢幻彩繪世界!

筆尖大概是削成這樣!

用色鉛筆來塗

先練習塗出沒有色塊的均勻色彩,
基本要領就是多塗幾次,讓顏色慢慢變濃。
只要塗的方向和筆壓一致,完成後就會很漂亮。

加上陰影,使畫面有立體感　~布幔~

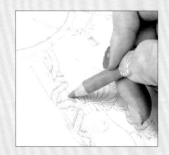

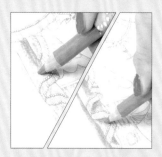

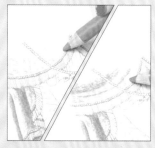

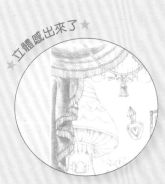

★立體感出來了★

把布幔全面上色,薄薄地塗,不要有色塊。

在縐褶的陰影部分(畫細線的部分)重疊上色,使顏色變深。

其他部分也一樣,先全面薄薄地塗,再把陰影部分重疊上色加深。

變立體了。就像真正的布幔一樣,縐褶的表現很逼真。

塗背景及較寬的面積　~舒芙蕾(白熊)的背景~

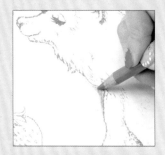

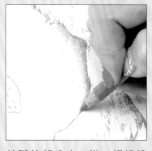

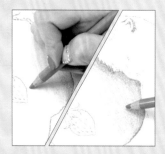

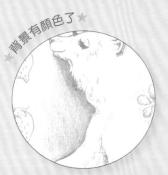

★背景有顏色了★

沿著舒芙蕾的頸部線條一點一點地塗,慢慢增加範圍。

前腳的部分也一樣,慢慢擴大範圍,讓背景延伸開來。

以舒芙蕾為中心,向外一點一點地擴張,重疊上色,愈往外愈薄。

舒芙蕾周圍的氣氛隨著顏色的濃淡而變化,彷彿就要動起來似的。

重疊上色 ～茶杯～

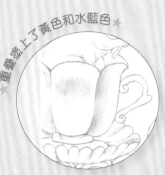

重疊塗上了黃色和水藍色★

把茶杯全面塗上黃色，不要有色塊。

在茶杯中央的陰影部分重疊塗上水藍色。像畫小圓形那樣繞著圈塗。

線條邊的陰影則是沿著線條移動色鉛筆重疊替塗，把顏色加深。

塗出了無法以單色表現的夢幻色彩，同時也呈現出了立體感。

塗出多種顏色的漸層 ～路夏（大象）的臉～

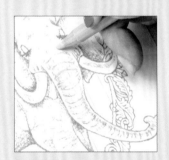
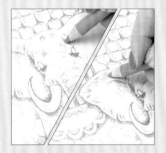
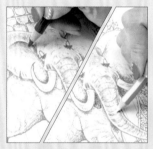
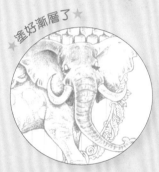

塗好漸層了★

在路夏鼻子的幾處塗上薄薄的水藍色並沿著縐紋添加陰影來強調。

塗臉和耳朵的粉紅色。與鼻子的水藍色之間不要有明顯的界線。在鼻子沒塗水藍色的部分加入少許的粉紅色。

在耳朵的影子和鼻子的兩側等的陰影部分塗紫色。在鼻子的幾處加上黃色。

臉部呈現出有如極光般的魅惑彩色漸層。

表現動物的毛皮 ～妮娜（波斯貓）的身體～

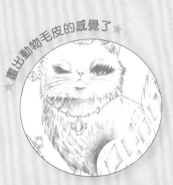

畫出動物毛皮的感覺了★

在妮娜的身體全面塗上薄薄的粉紅色，陰影部分則要重疊塗濃一點。

在其中一些地方加縱線來描繪毛流。筆壓要稍微加強。

在陰影部分塗上紫色並描繪毛流。

就像精心梳理過的濃密蓬鬆的毛皮順利畫好了。

表現光線折射的樣子　～鑽石～

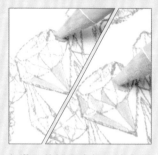
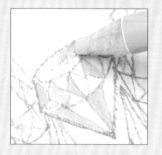
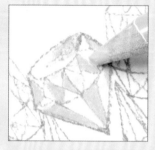
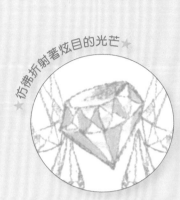

在鑽石的切面穿插地塗上深深的水藍色。使有塗和沒塗的面交錯出現。

在表面也塗上一點顏色。陰影部分要重疊塗濃一點。

在塗剩的面上部分性地加入薄薄的色彩。此時請不要全面塗滿。

活脫脫是一顆車工完美，折射著耀眼光芒的鑽石啊！

彷彿折射著炫目的光芒★

加入鏤空的白星　～尤妮塔（獨角獸）的脖子～

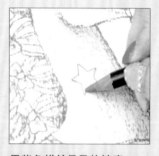
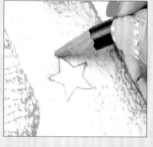
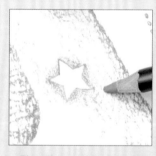

用薄荷色在尤妮塔緊鄰著頭的頸部塗上陰影並薄薄地往下塗開。

用紫色描繪星星的輪廓。

沿著星形的邊線塗成暈開的感覺。

一點一點加大範圍，且愈往外顏色愈淡。

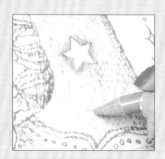
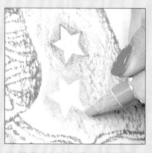
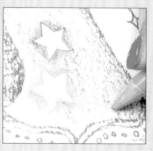
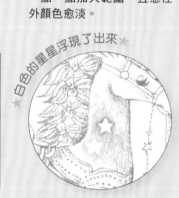

再用水藍色描繪星形的輪廓。

沿著星形的邊線塗成暈開的感覺。

一點一點加大範圍，並與紫色融合在一起。

仔細地暈開，就會有融合在尤妮塔脖子上的感覺。

白色的星星浮現了出來★

用水性色鉛筆來塗

利用水性色鉛筆輕鬆挑戰水彩畫。
獨特的漸層以及融合感、透明感，和 ECONENO 的世界最相襯。
以下是塗底色、加水暈開等的方法，提供參考。

用加水使用
的水筆型更方便。

重疊上色　～舒芙蕾（白熊）的背景～

和（P8）的舒芙蕾背景一樣，先用水藍色的水性色鉛筆漸層式地塗上底色。

把含水的畫筆放在顏色較淡的部分，慢慢使顏色溶開。

顏色較濃的頸部線條附近也要用水溶開。往外拉開，逐步擴大範圍。

使黃色水性色鉛筆的筆芯與畫筆靠在一起，取出顏色。

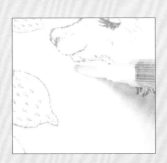

一點一點重疊塗在水藍色較淺的部分，使顏色融合。

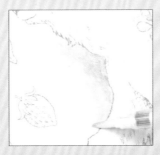

邊從黃色水性色鉛筆上取出顏色，邊在前腳一帶把範圍塗開。

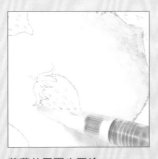

草莓的周圍也要塗。

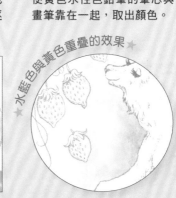

★水藍色與黃色重疊的效果★

用兩種顏色混合出了不可思議的世界。

漸層的塗法　～背景的條紋～

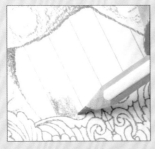

用水性色鉛筆從條紋的下方往上塗，愈塗愈淡，把底色塗好。

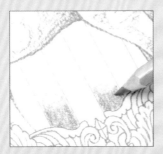

第2道也用相同的方式塗。

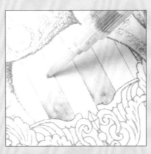

顏色較淡的部分就用含水的畫筆一點一點地溶開並塗到想要的位置。

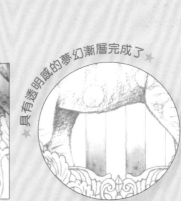

★具有透明感的夢幻漸層完成了★

塗出了彷彿即將溶化般帶著透明感的夢幻漸層條紋。

塗小範圍的背景　～圖案與圖案的間隙～

用水性色鉛筆在珠寶與其他圖案的間隙處塗上底色。與圖案的輪廓之間要留白。

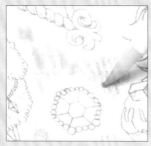

擺上含水的畫筆，一點一點地把顏色溶開。

慢慢把顏色溶化並推開，使圖案周圍的顏色淡一點。

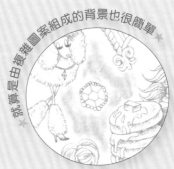

就算是由複雜圖案組成的背景也很簡單★

先不要塗到圖案輪廓的邊上，再慢慢暈開並與圖案融接在一起。這就是初學者也不會失敗的背景塗法。

加入鏤空的白星　～尤妮塔（獨角獸）的脖子～

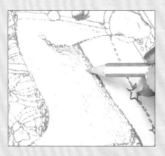

和（P10）一樣用薄荷色水性色鉛筆在頸部塗上底色。

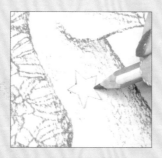

用紫色描繪星星的輪廓。

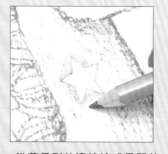

沿著星形的邊線塗成暈開的感覺。

水藍色星形的塗法也一樣。

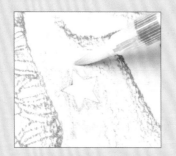

用含水的畫筆溶化並推開頸部的顏色。紫星星周圍的顏色也一樣。

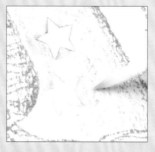

從水藍色星星的周圍向外拉大範圍。

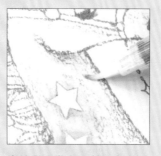

直接從水藍色水性色鉛筆的芯上取出顏色，在緊鄰頭部的脖子上添加陰影的顏色。

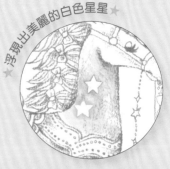

浮現出美麗的白色星星★

水彩獨特的暈染效果讓白色星星給人更深刻的印象。

★水性色鉛筆的顏色可能會暈染到紙張的背面，故建議使用卷末提供的「可裝飾著色繪」進行著色。

由 ECONCO 著色的示範作品

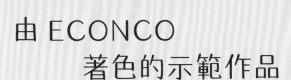

用色鉛筆

A 在頸部加入了鏤空的白星，使角色的個性看起來更鮮明。

B 在背景部分加入裝飾的條紋線並以漸層的方式表現。

C 緞帶等的細部裝飾刻意不上色，營造留白的設計感。

D 不要全部都塗，藉由大量的留白來增加張力，整體畫面非常美麗。

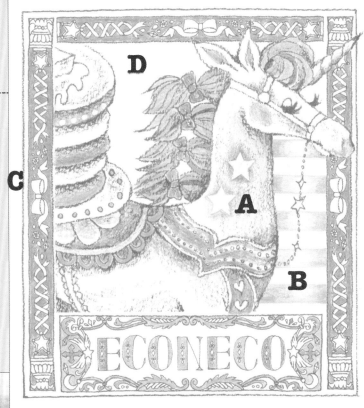

用水性色鉛筆

A 背景是許多顏色的組合漸層。顏色融合的部分塗薄一點。

B 小物不要有太多的濃淡變化，這樣圖案的形狀就會更鮮明。

C 路夏是以粉紅色和紫色為主，身體上的圓點則是留白。

D 把裝飾框留白，這樣主角路夏就會更醒目。

ECONECO 的夢幻配色法

顏色搭配不同，給人的印象也會截然不同。
也參考一下 ECONECO 的配色方式！

ECONECO 的顏色組合範例

選 2~3 個主要色彩。如果是 3 種顏色，就選相互對比的 2 種顏色和 1 個中間色來調和。

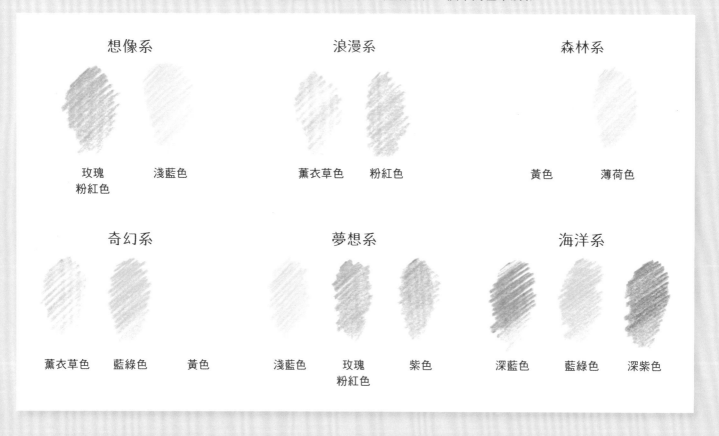

想像系
玫瑰
粉紅色　淺藍色

浪漫系
薰衣草色　粉紅色

森林系
黃色　薄荷色

奇幻系
薰衣草色　藍綠色　黃色

夢想系
淺藍色　玫瑰粉紅色　紫色

海洋系
深藍色　藍綠色　深紫色

也可以和著色繪的線條色彩做組合

與一般的著色繪不同，這本書的特色是著色繪的線畫本身也有顏色。請試試看把這個顏色視為選入的1種顏色，並思考要用什麼顏色來搭配組合。

配合著色畫的紫色線條，選擇粉紅色和紫色來上色。

以黃色為底，再加上明亮的水藍色陰影，讓著色畫的紫色線條更鮮明。

本書卷末附有 8 張「可裝飾著色繪」。
請剪下後裝入畫框內展示，讓大家共同欣賞你的作品吧！

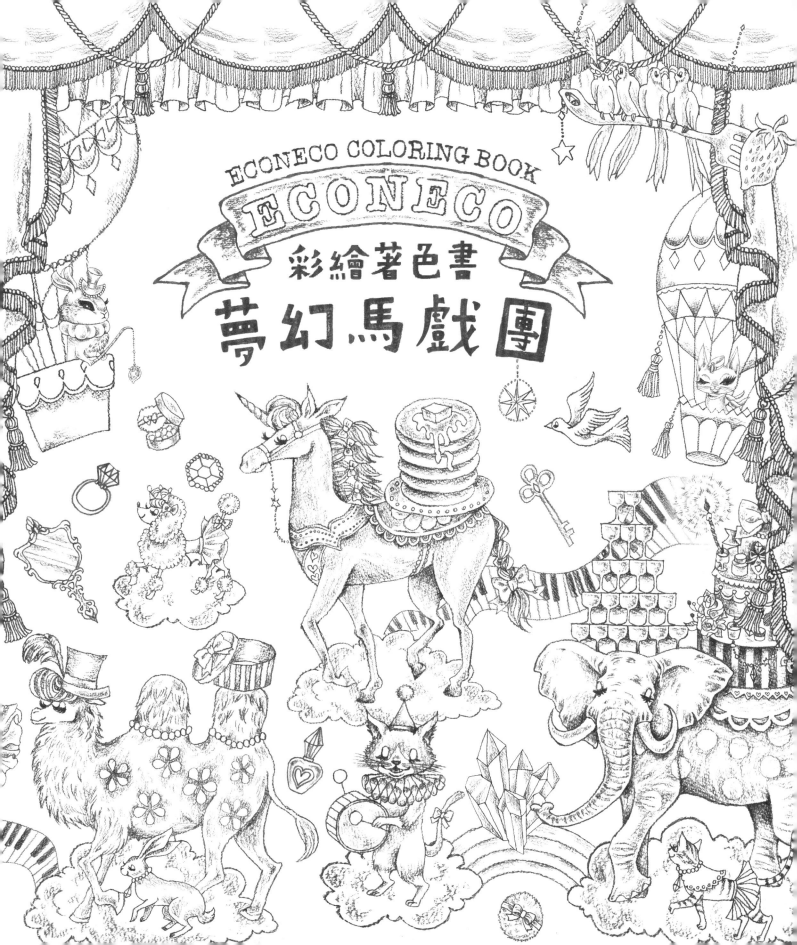

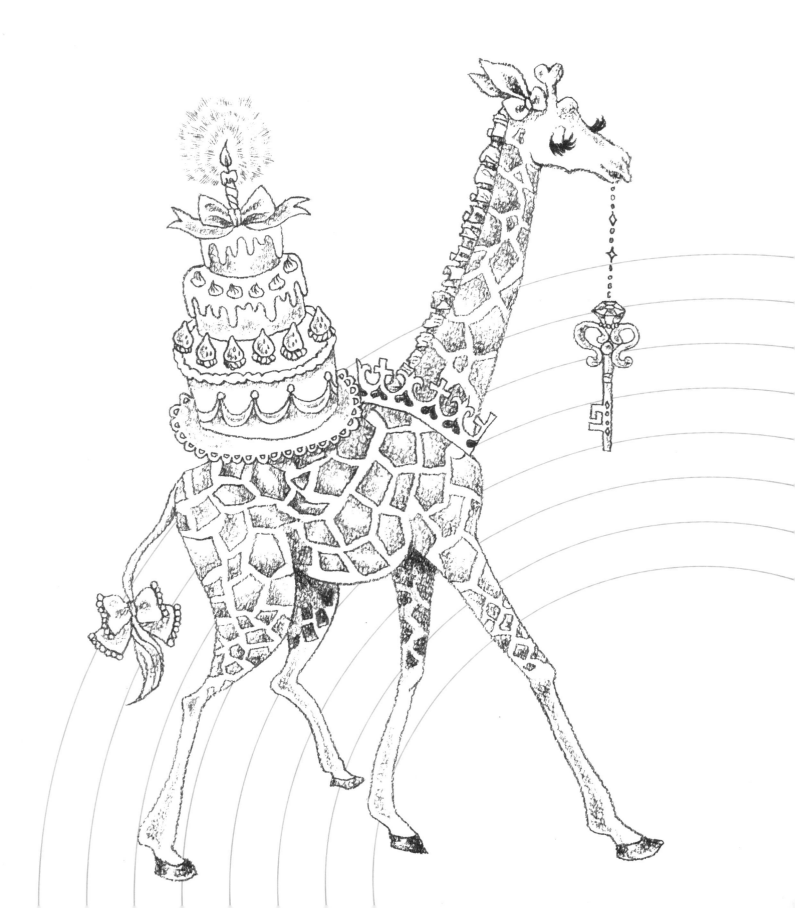

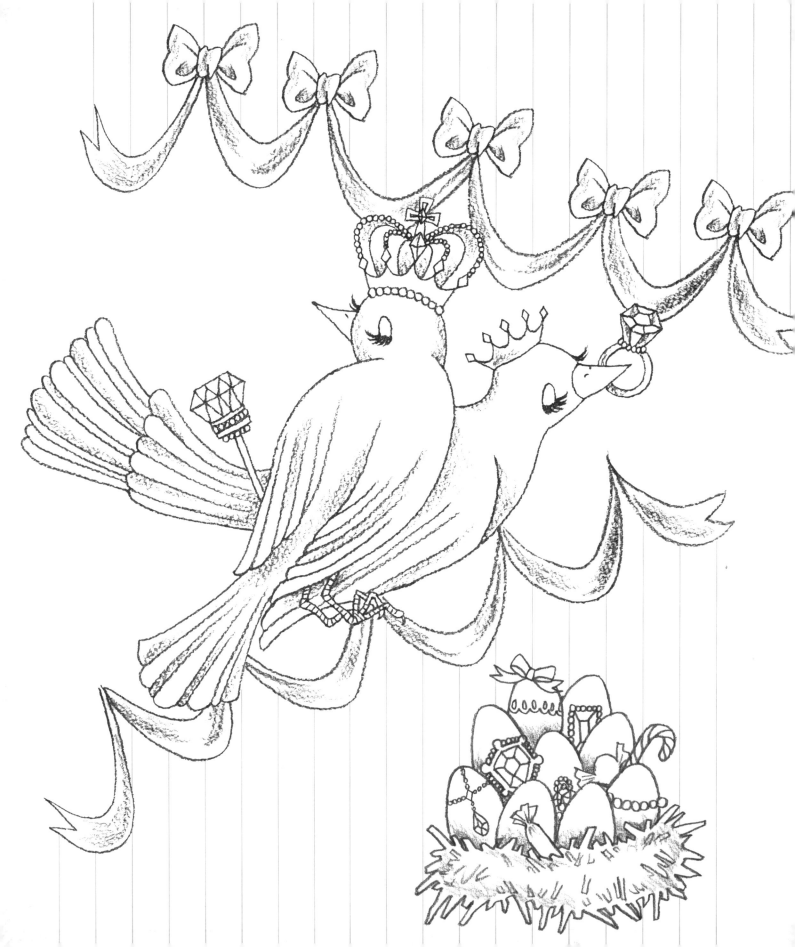

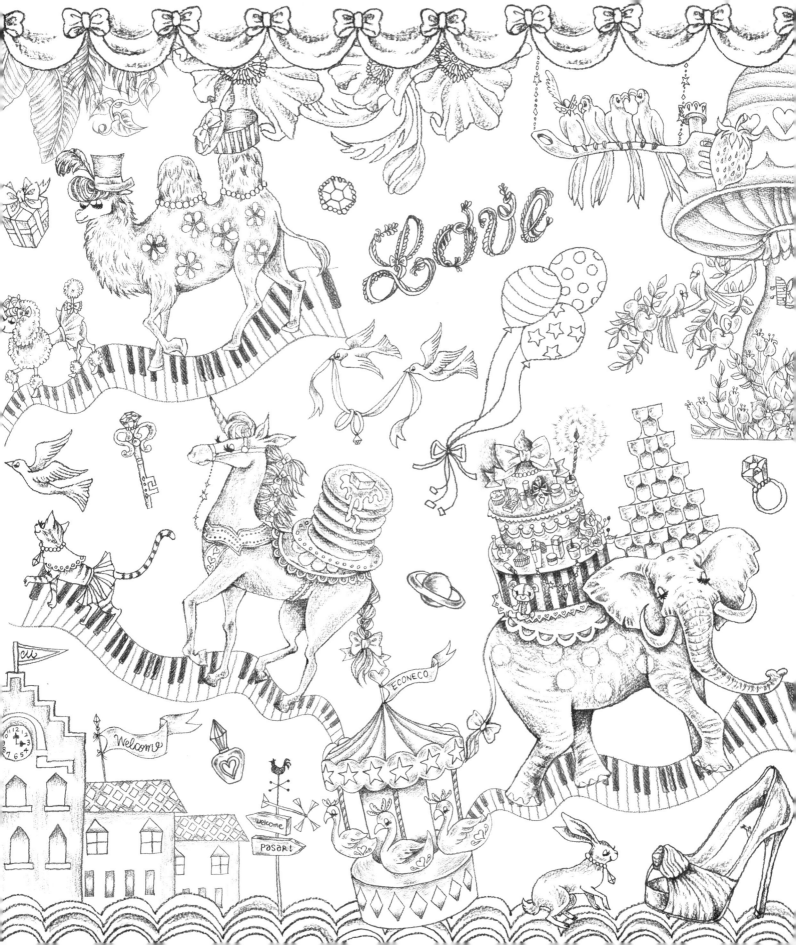

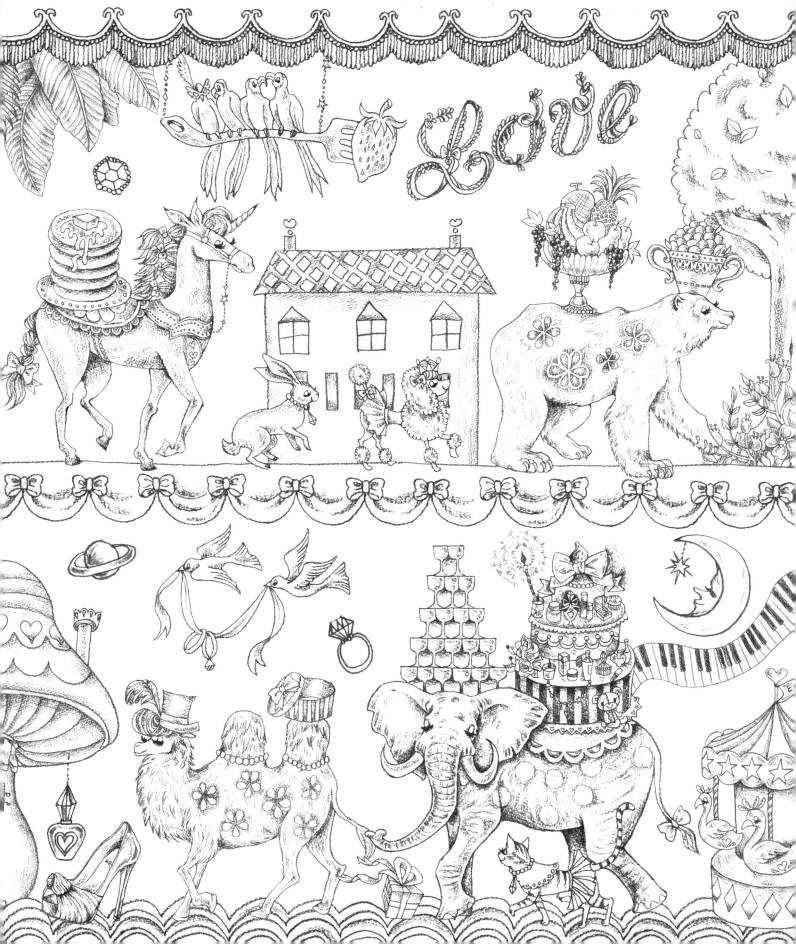

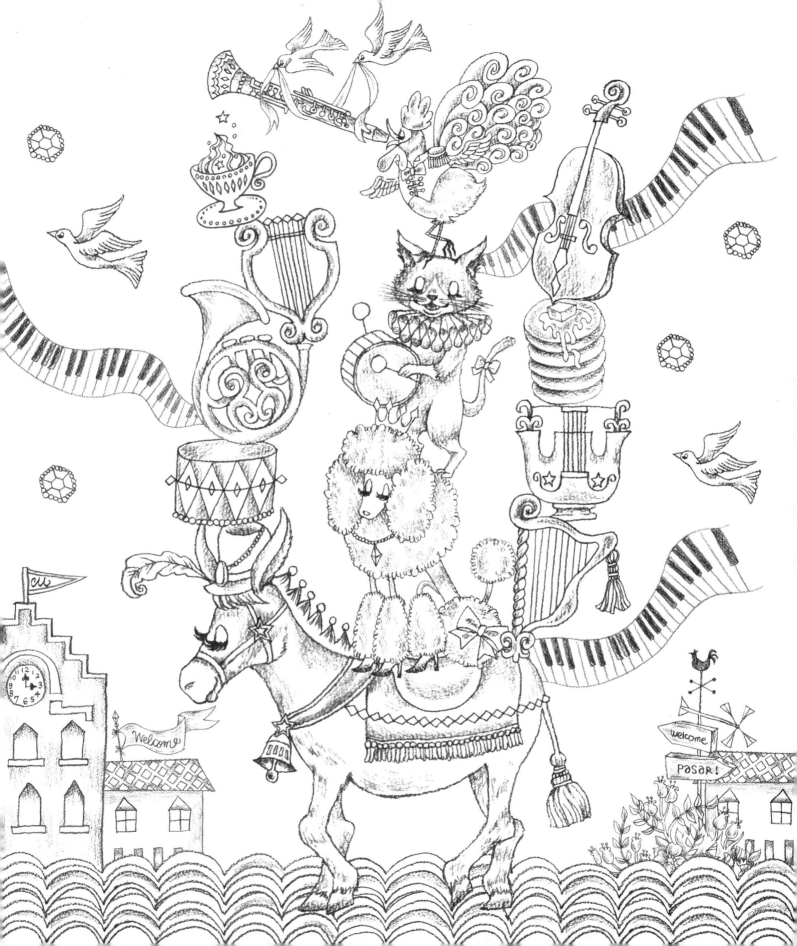

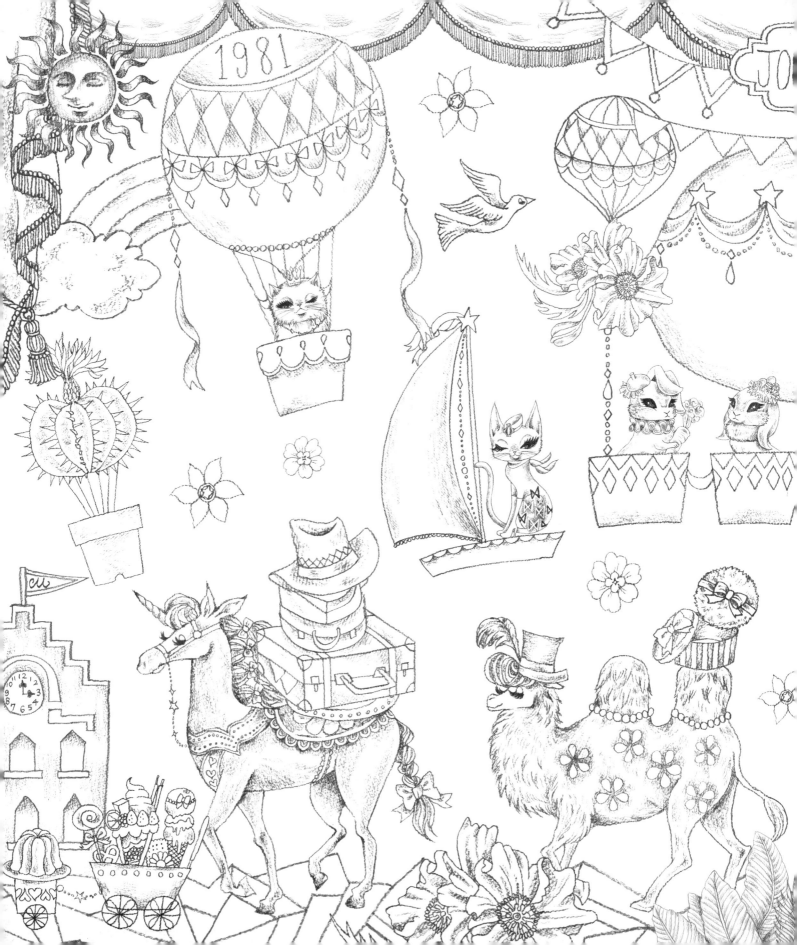

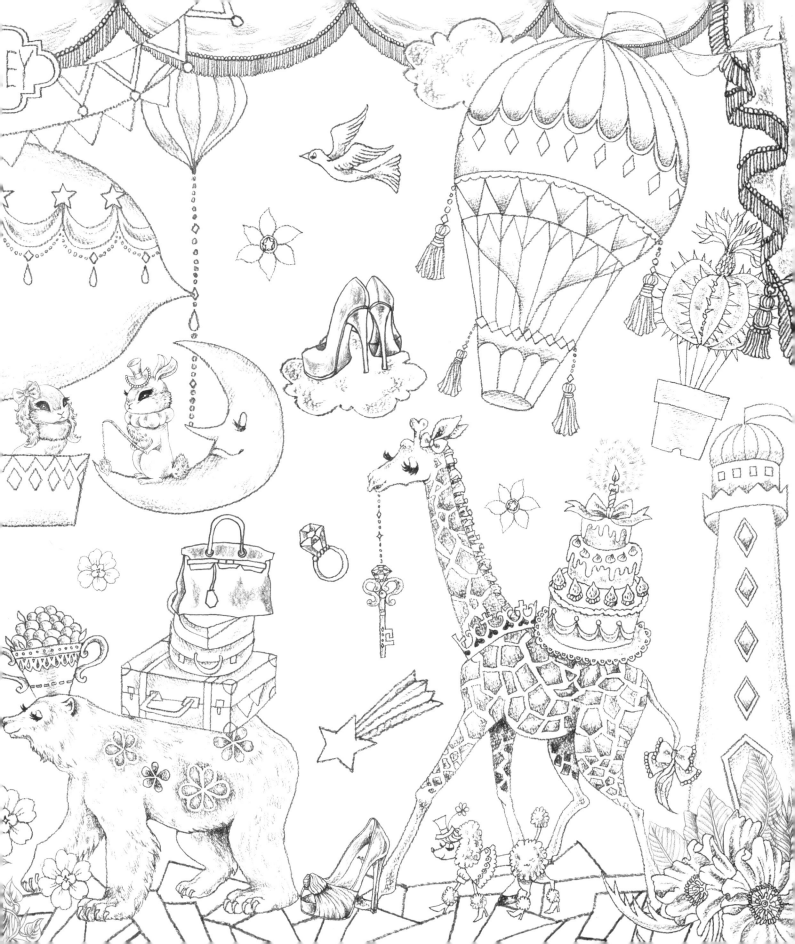

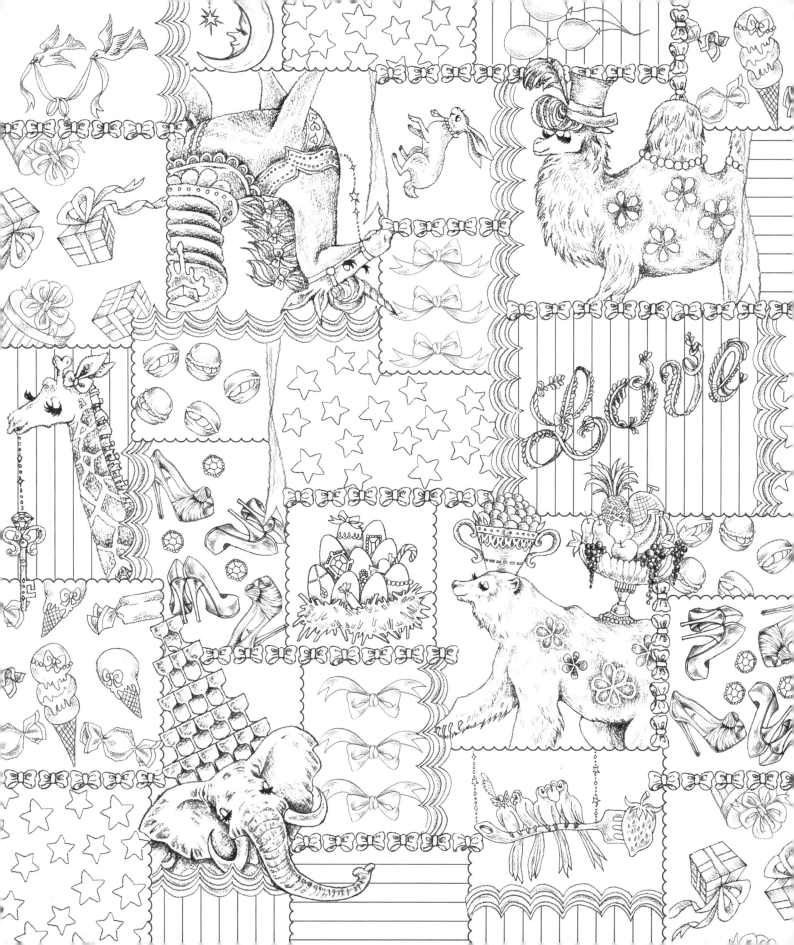

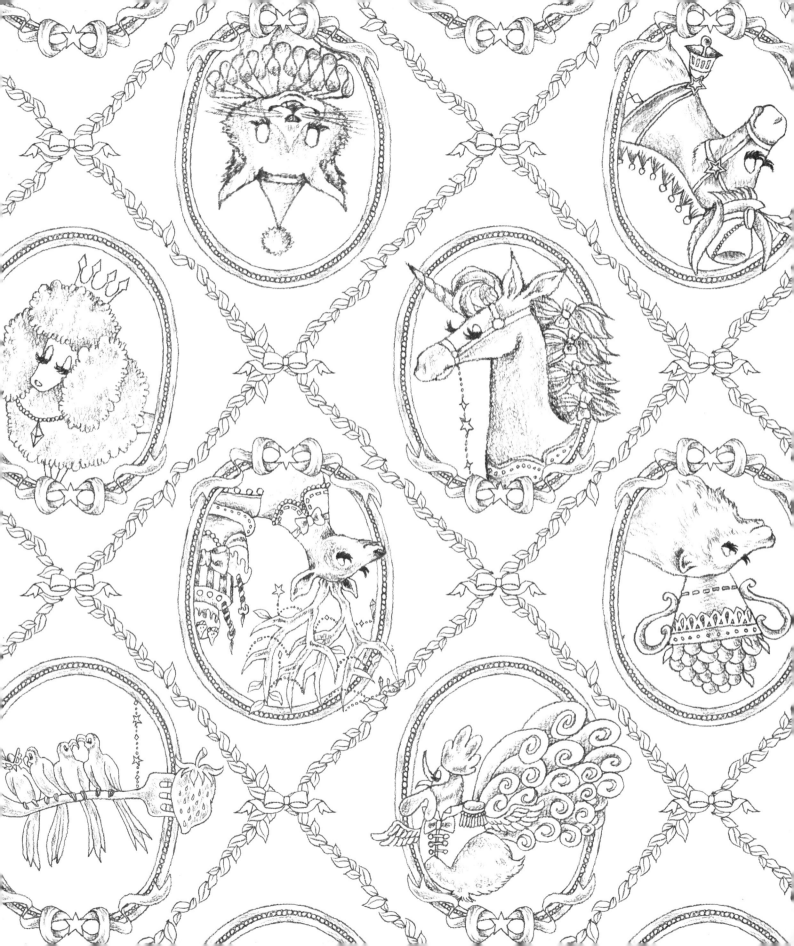

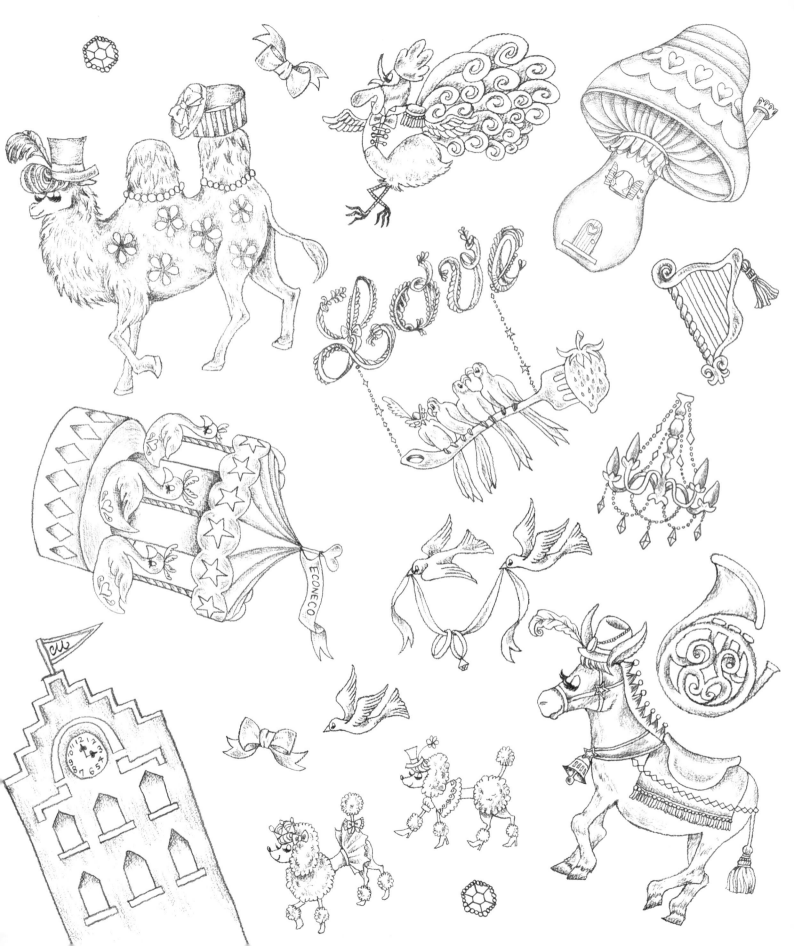

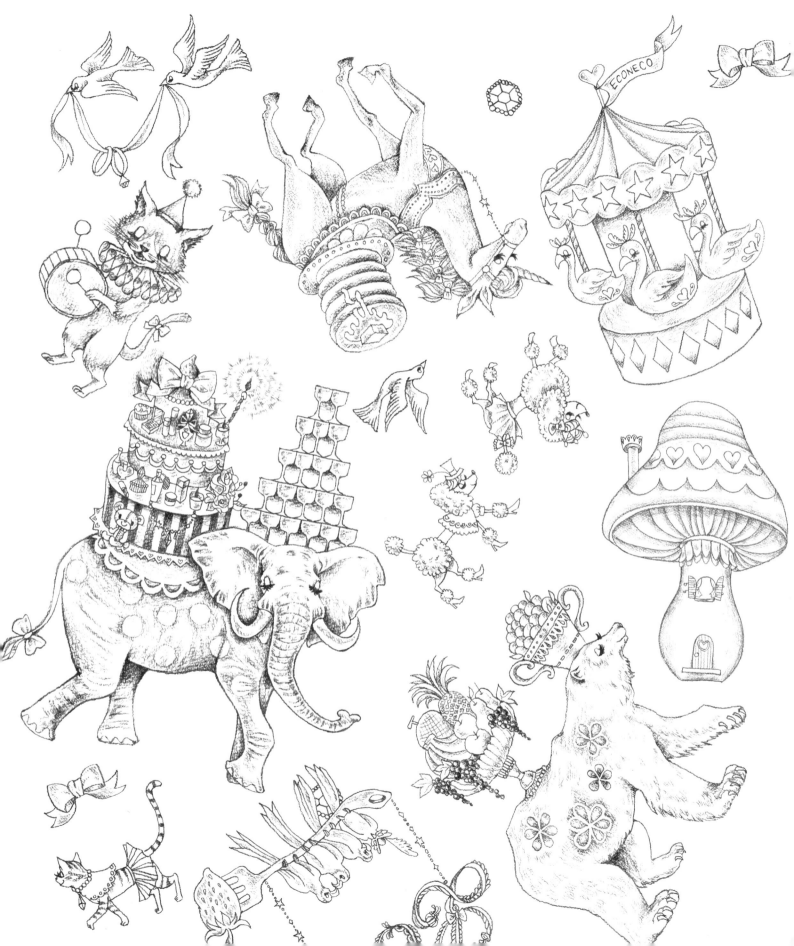

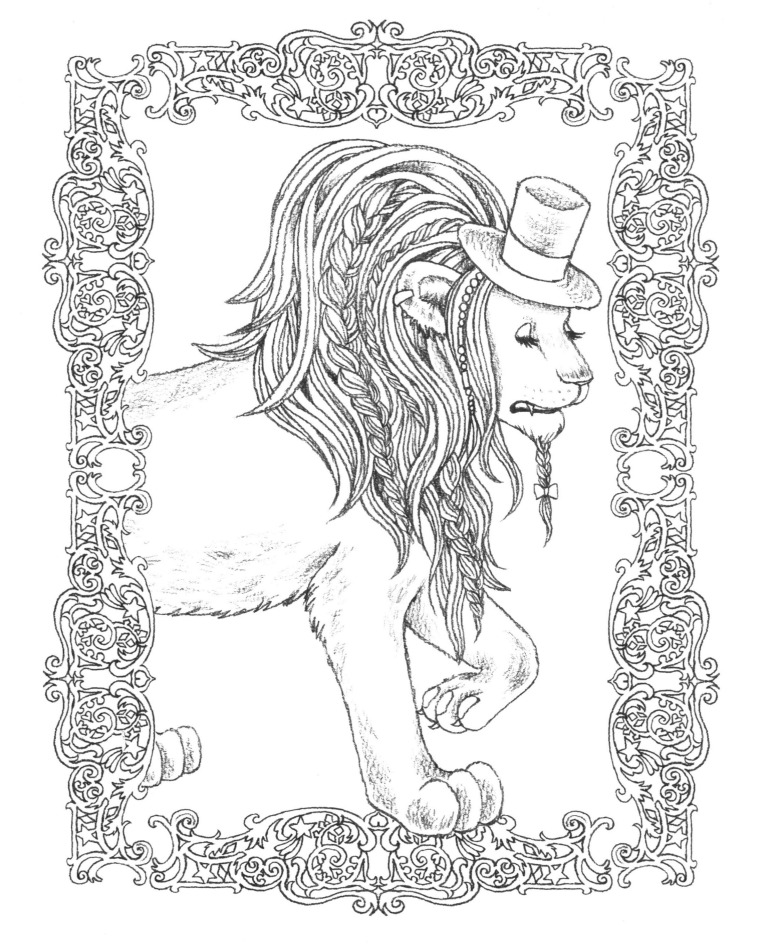

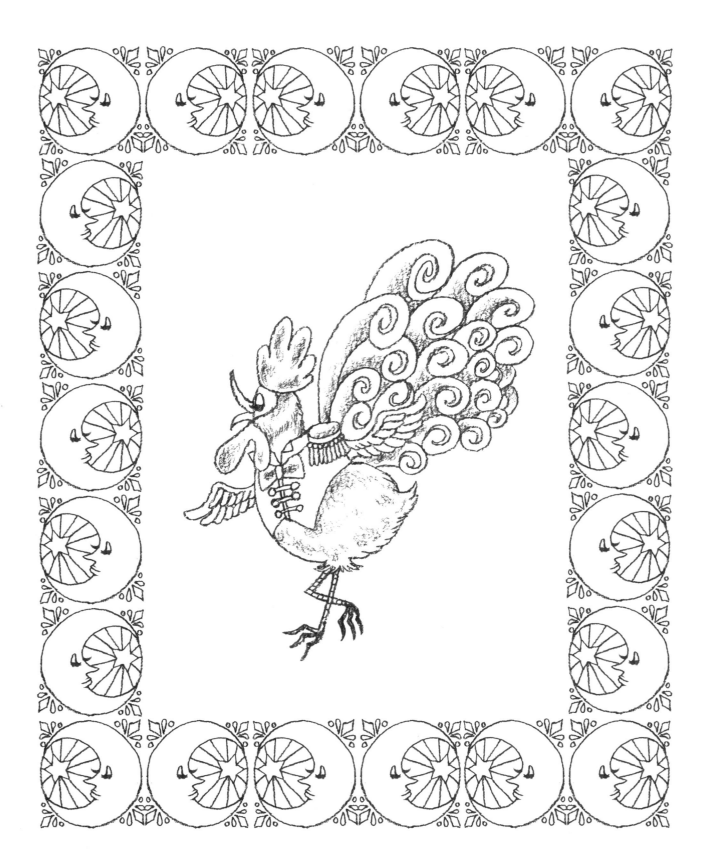

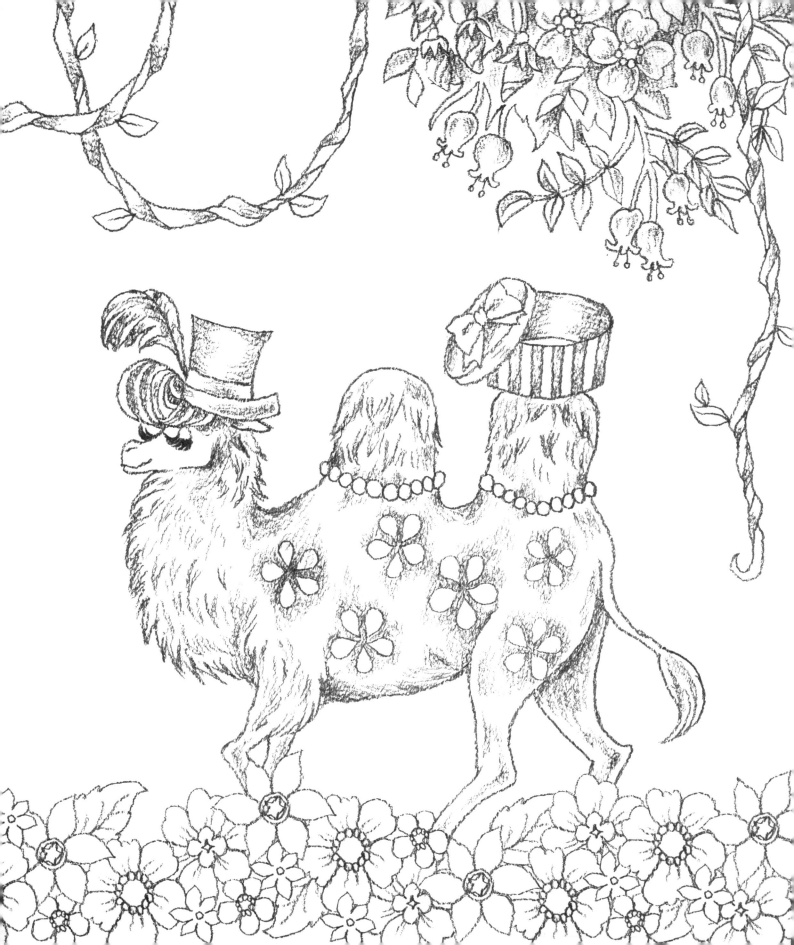

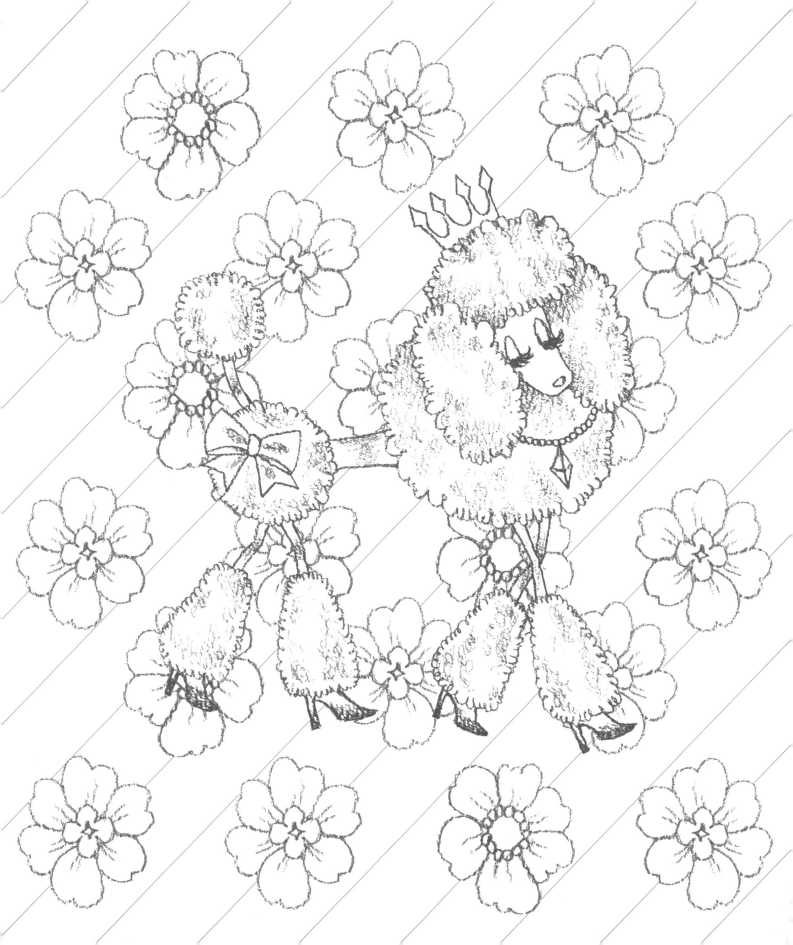

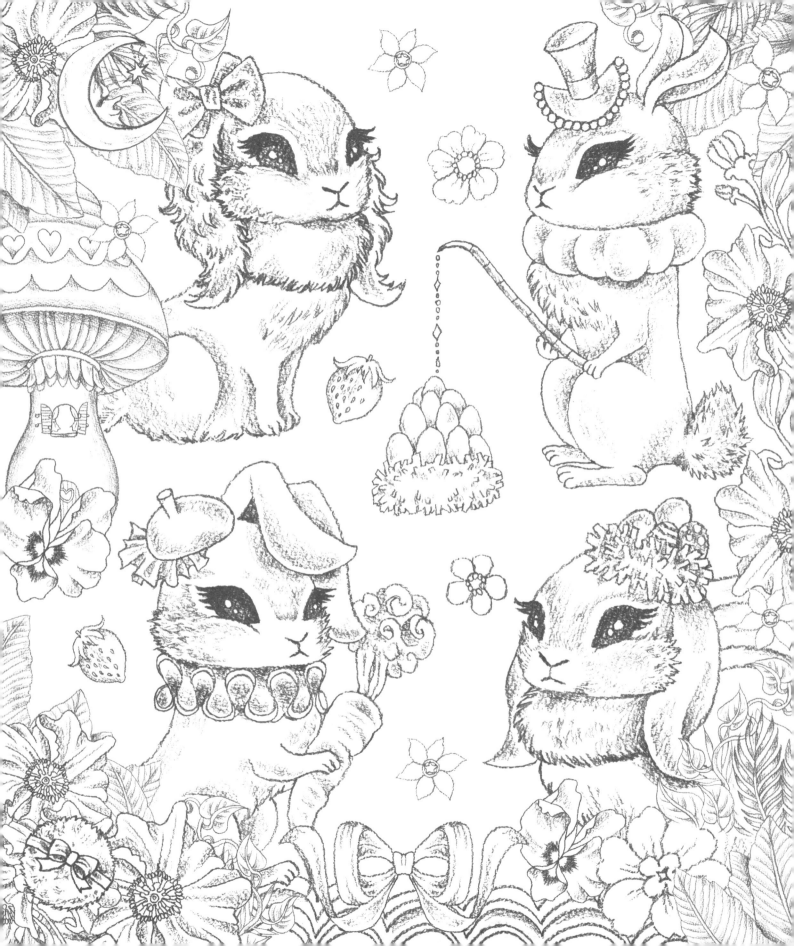

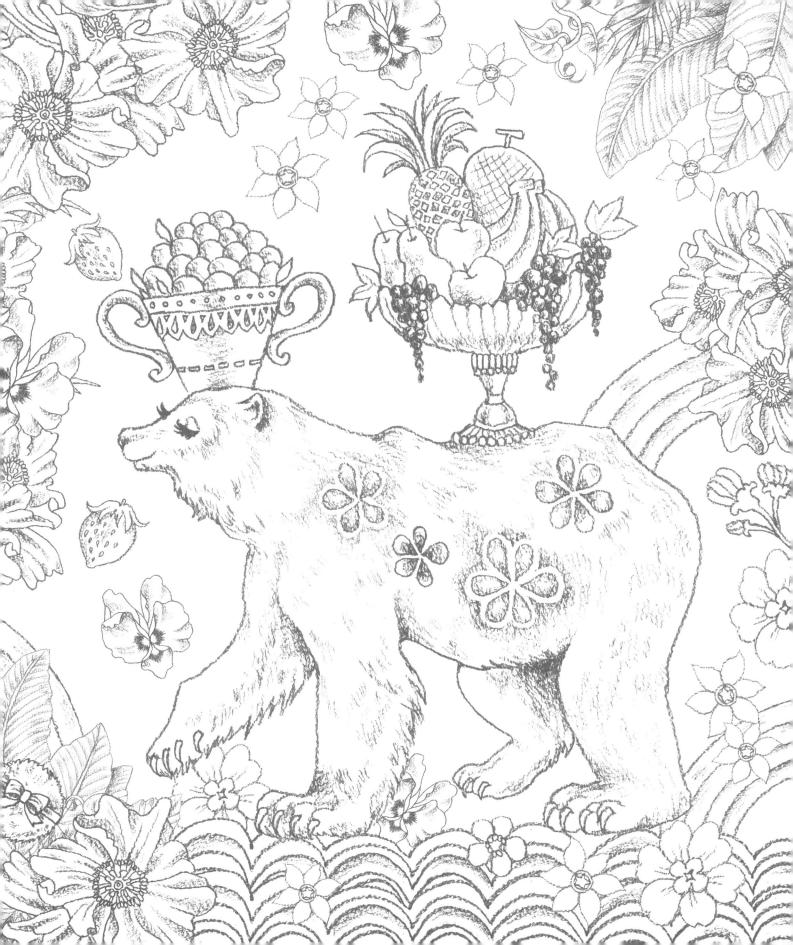

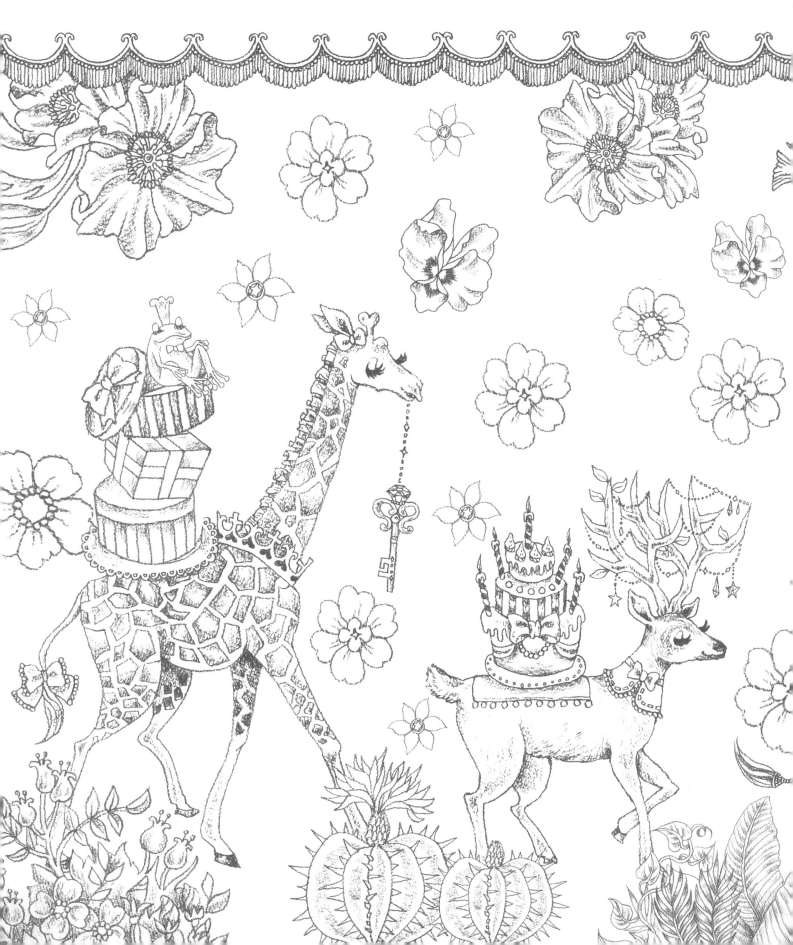

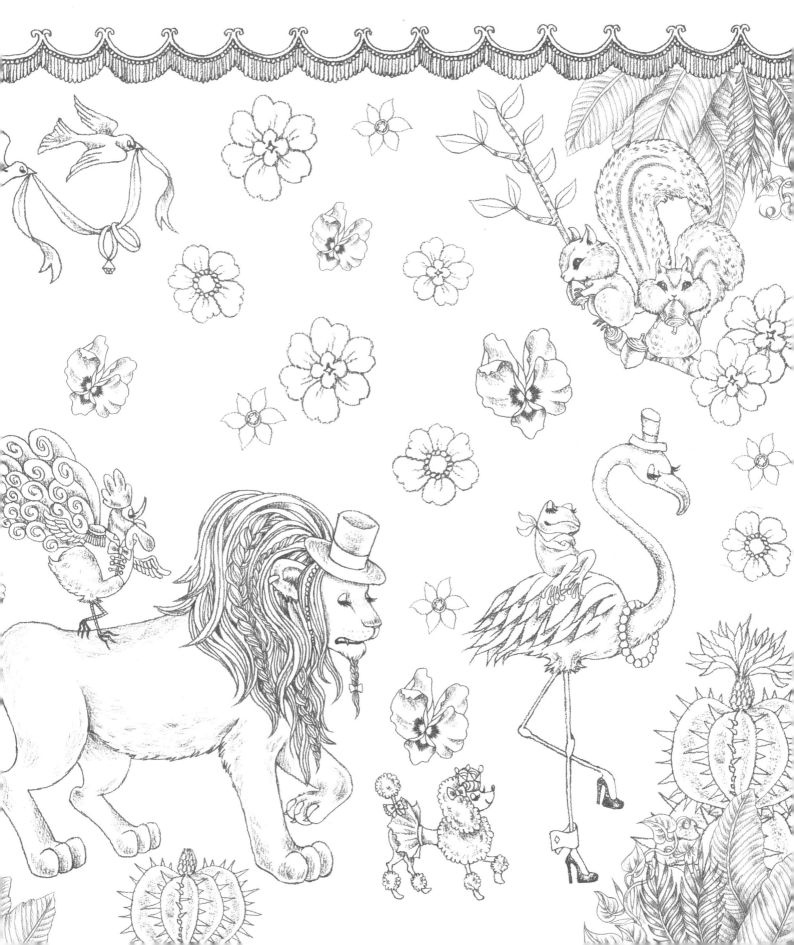

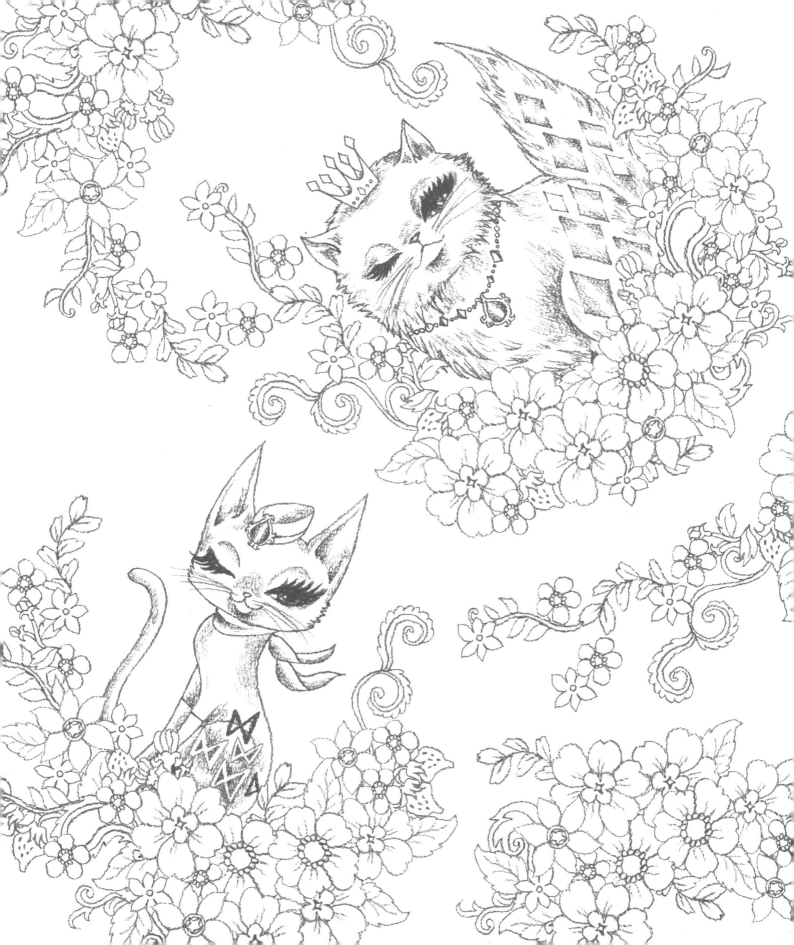

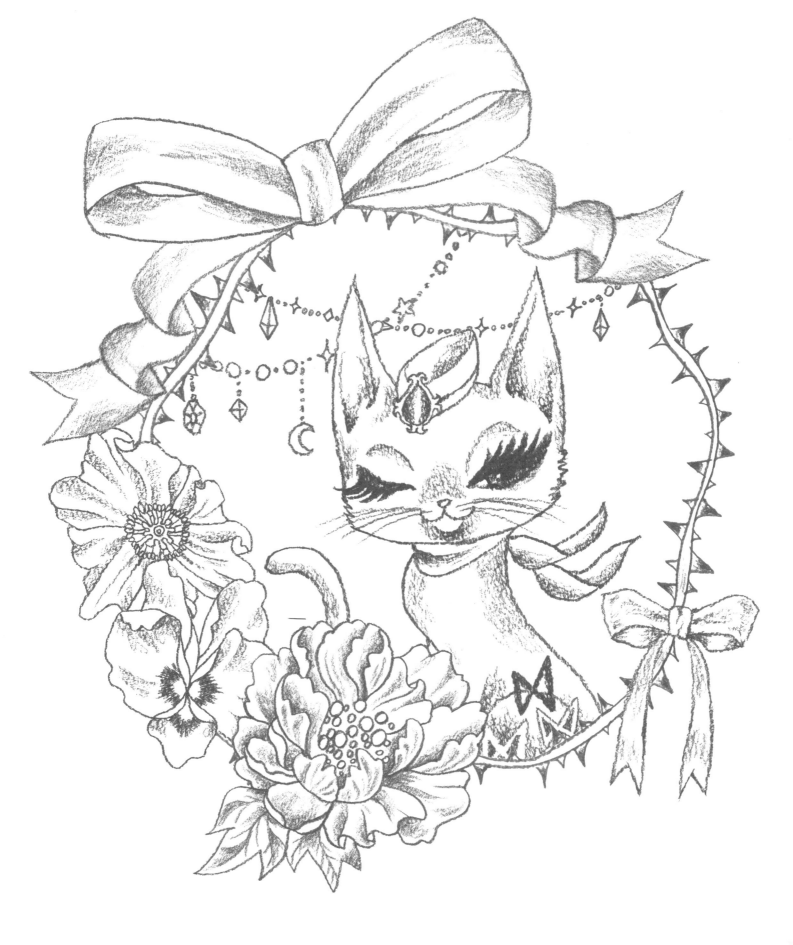

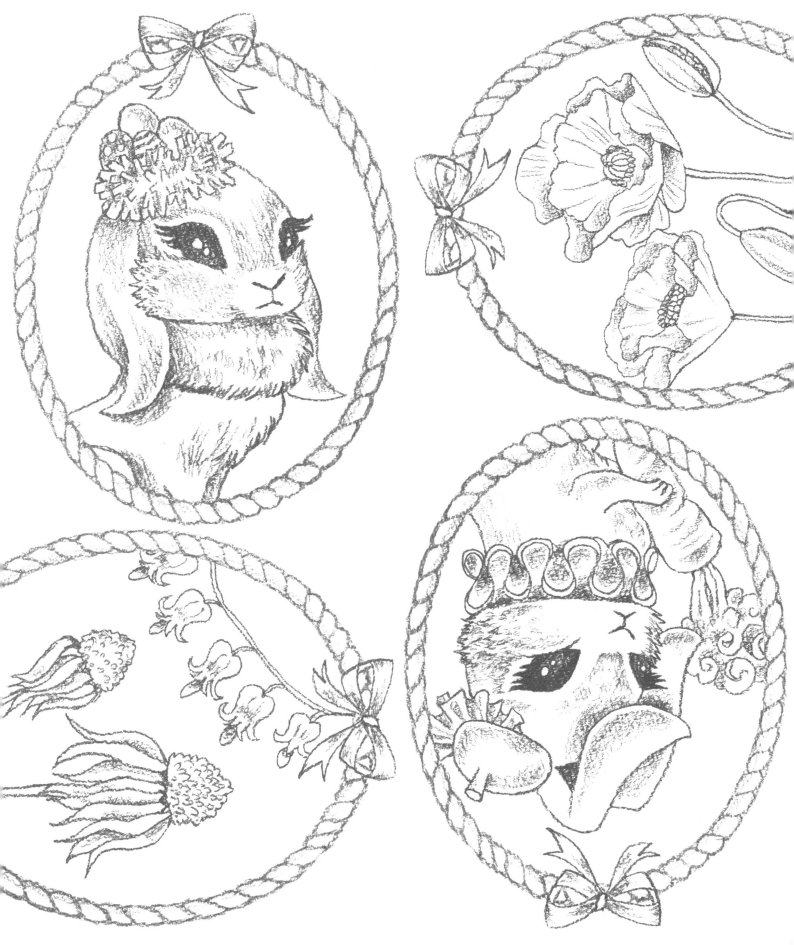

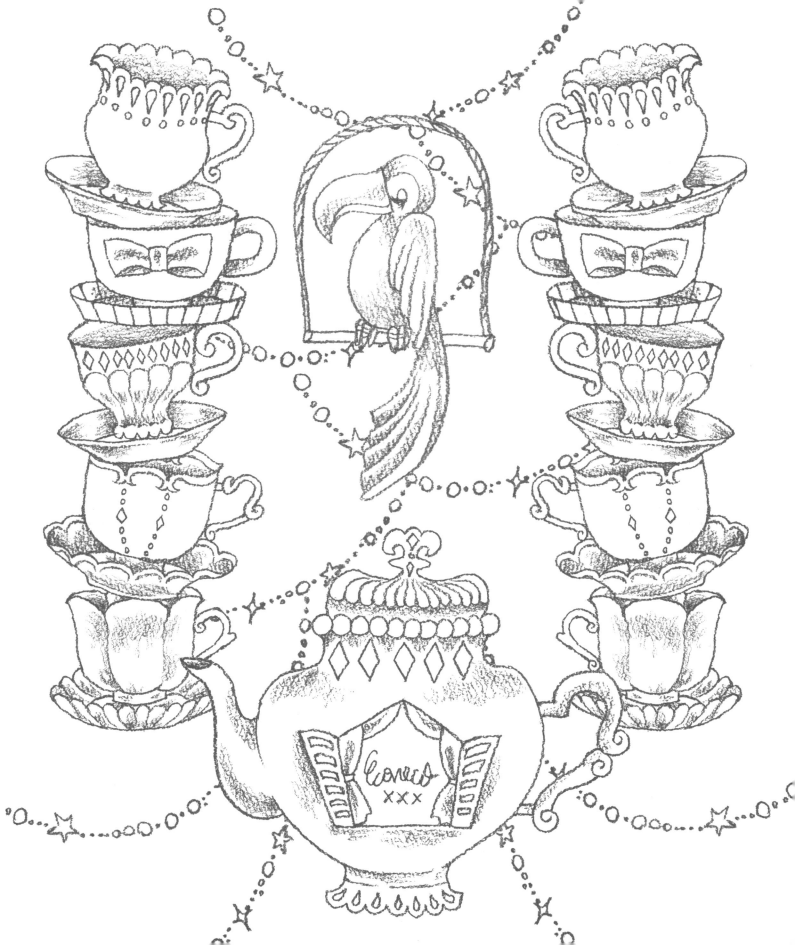

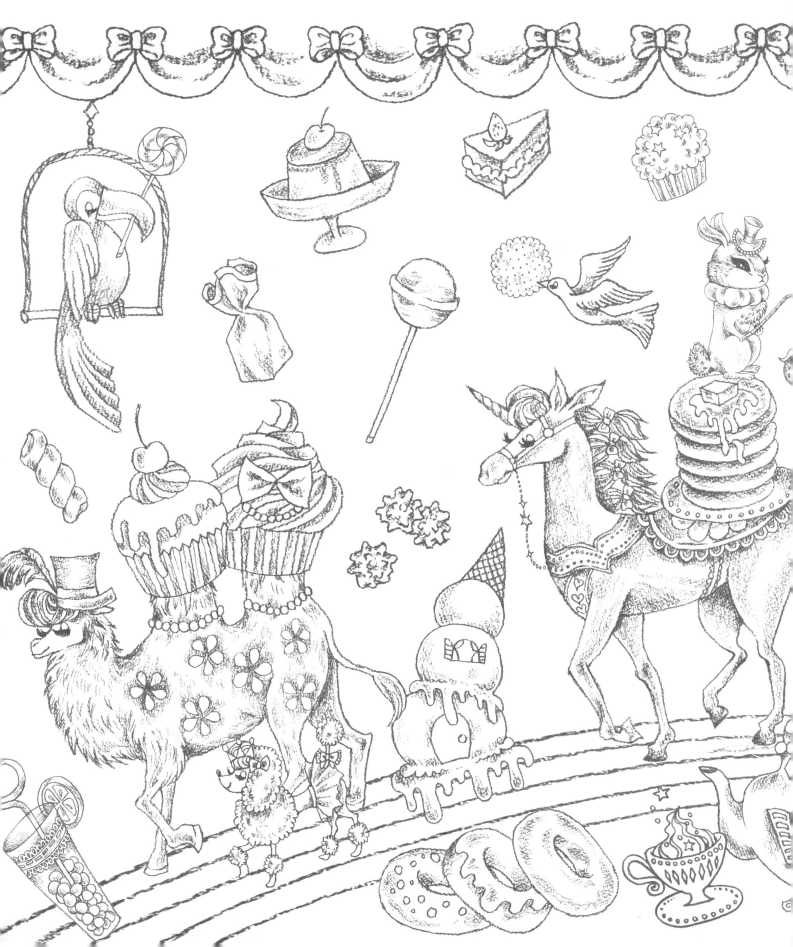

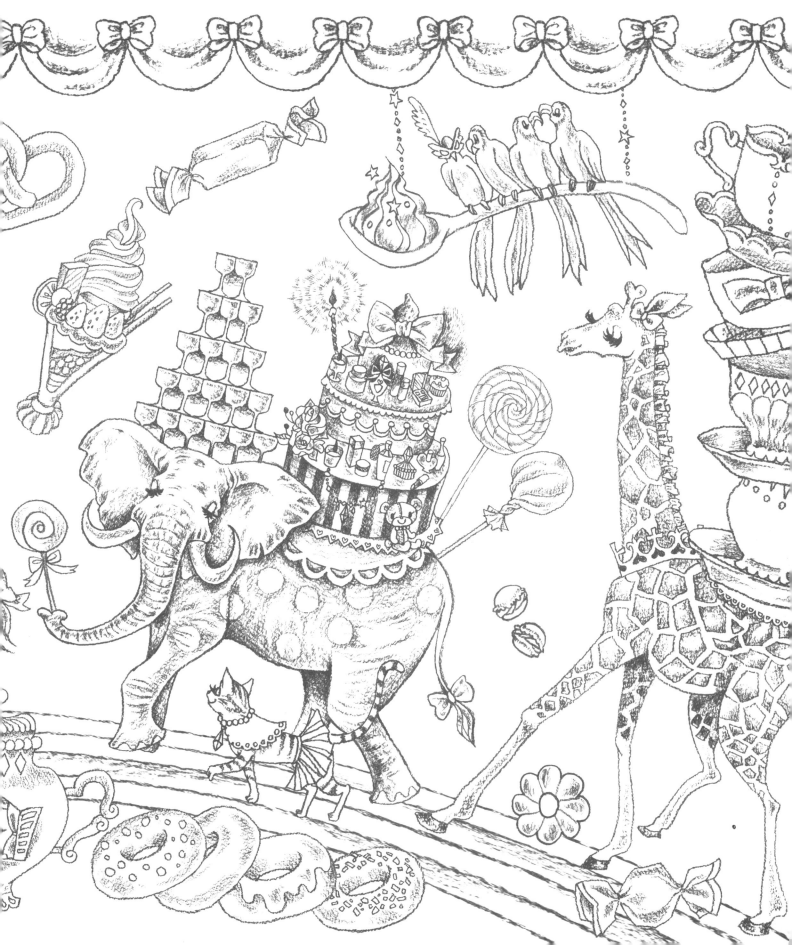

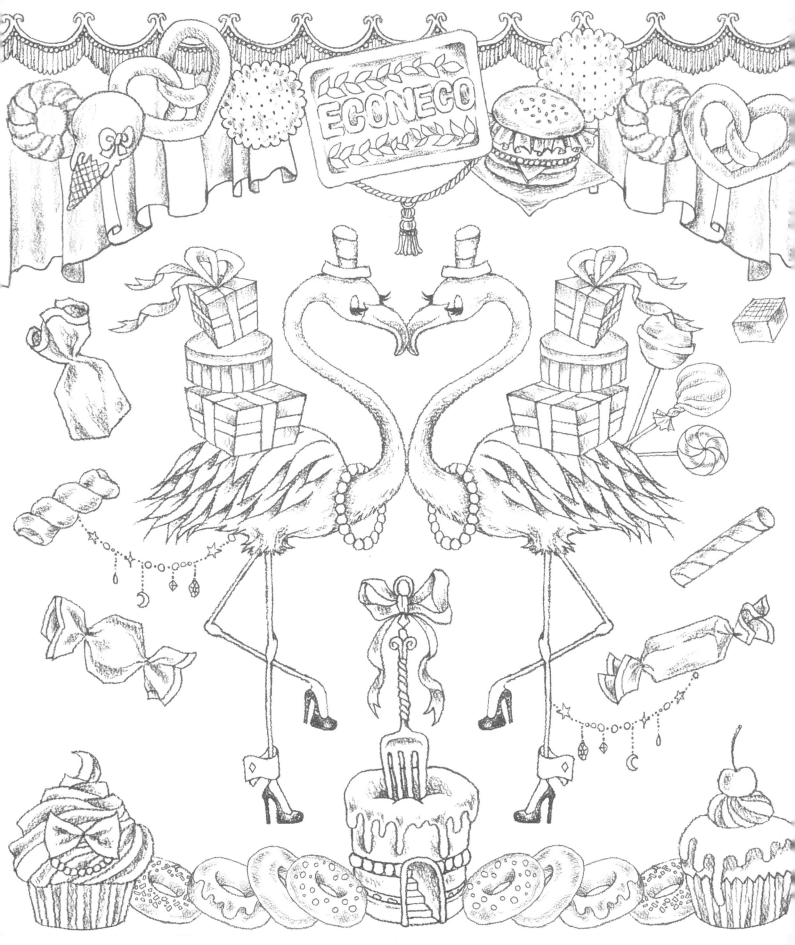

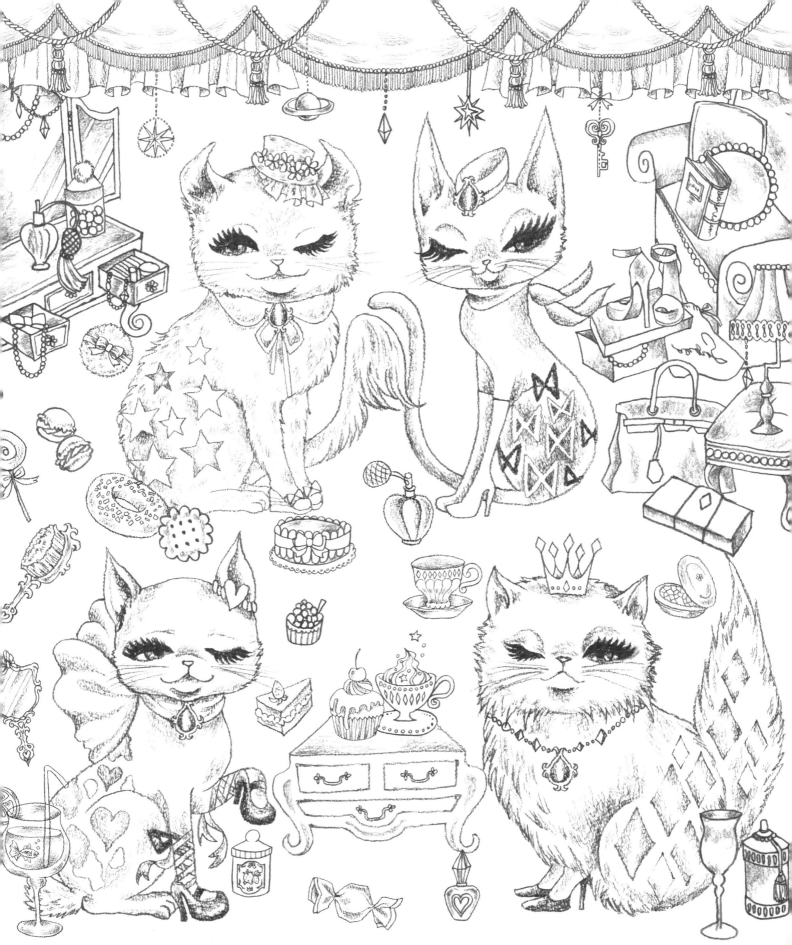

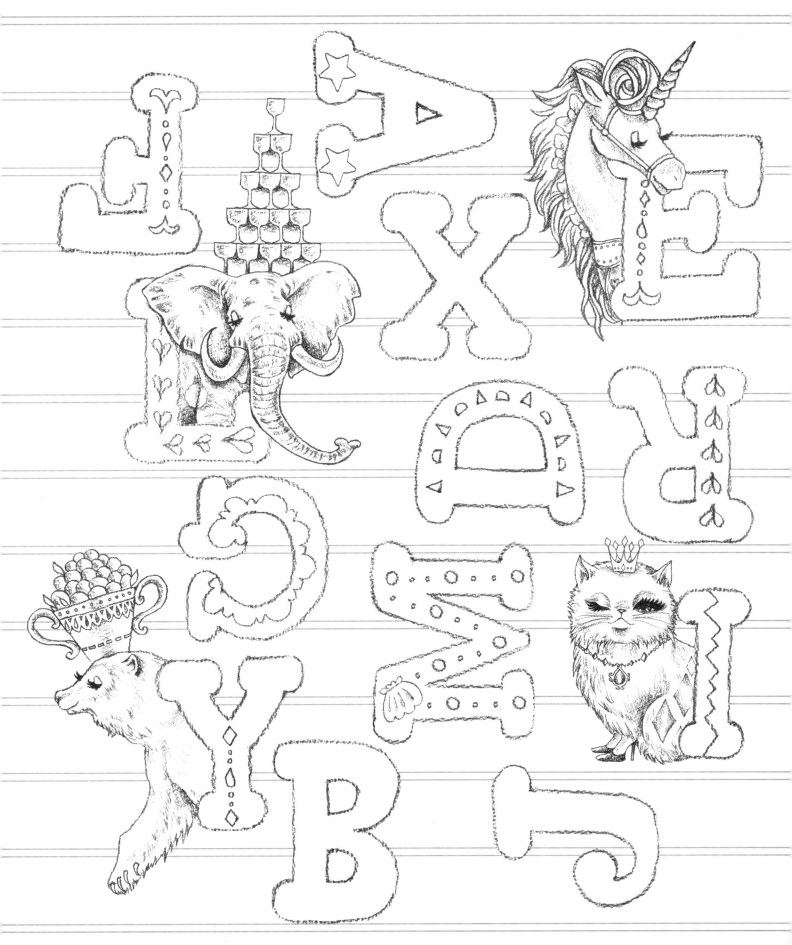

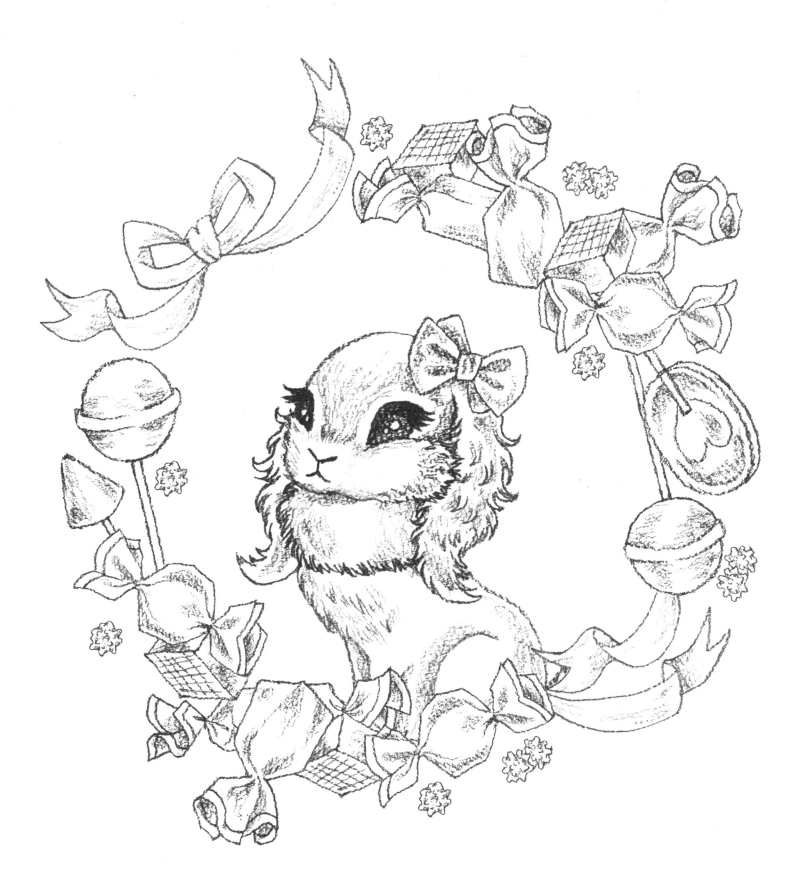

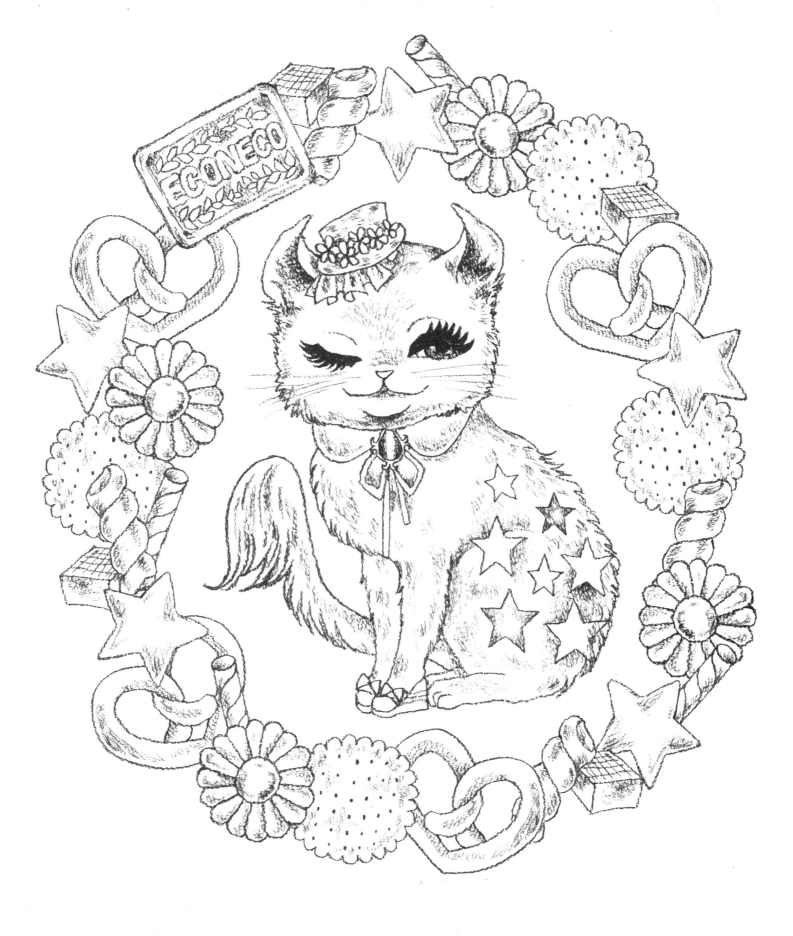

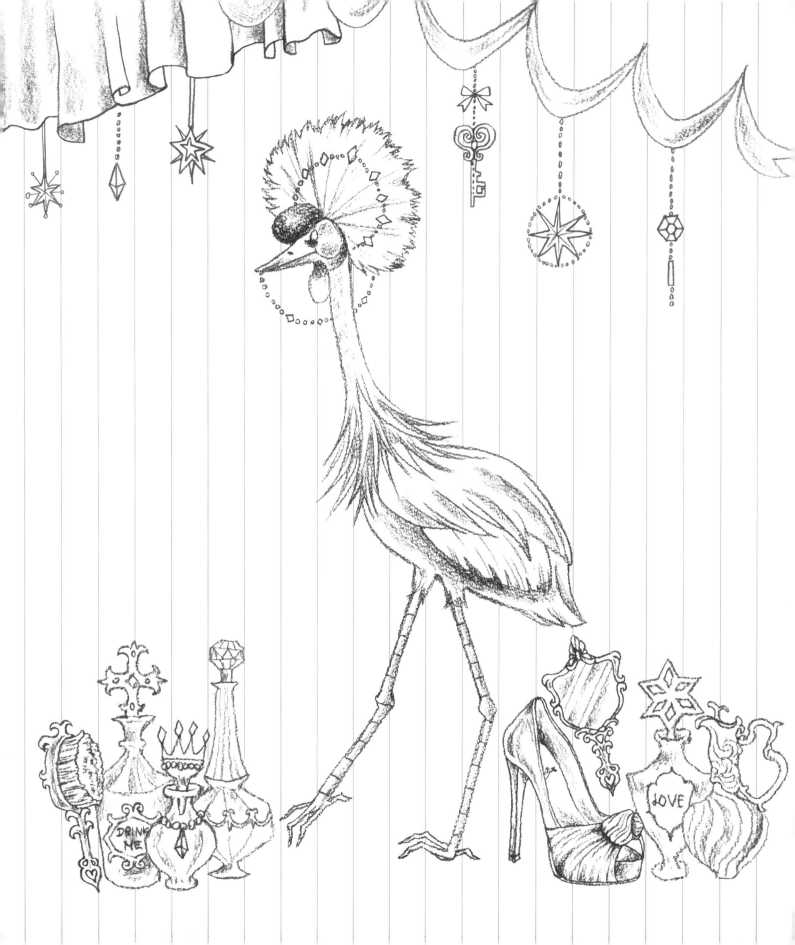

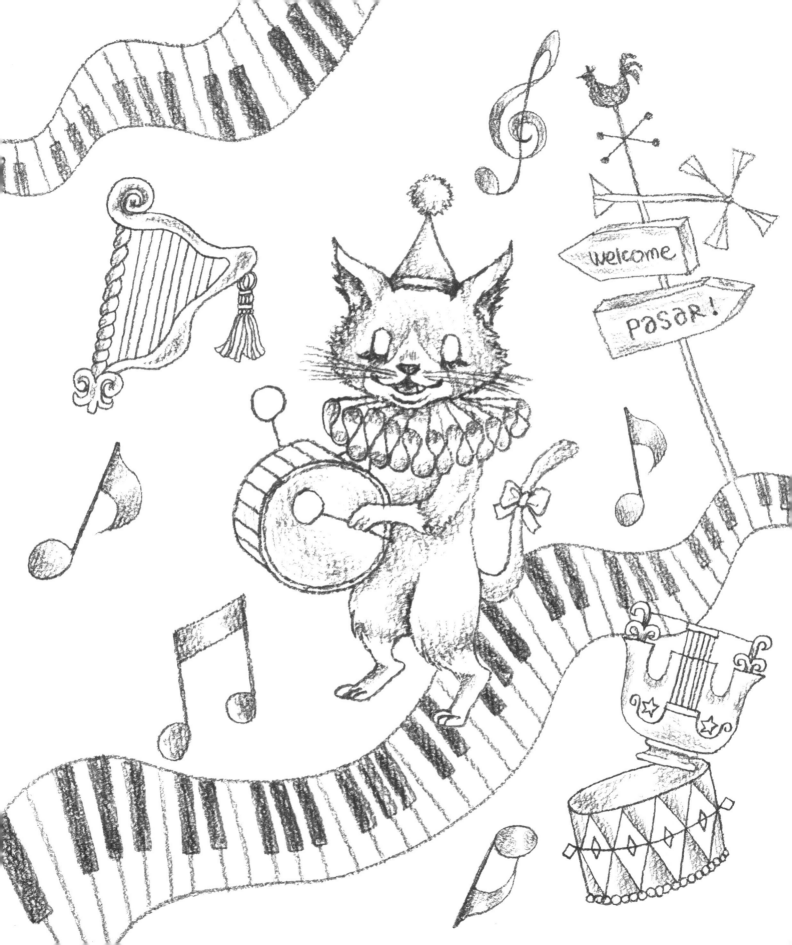

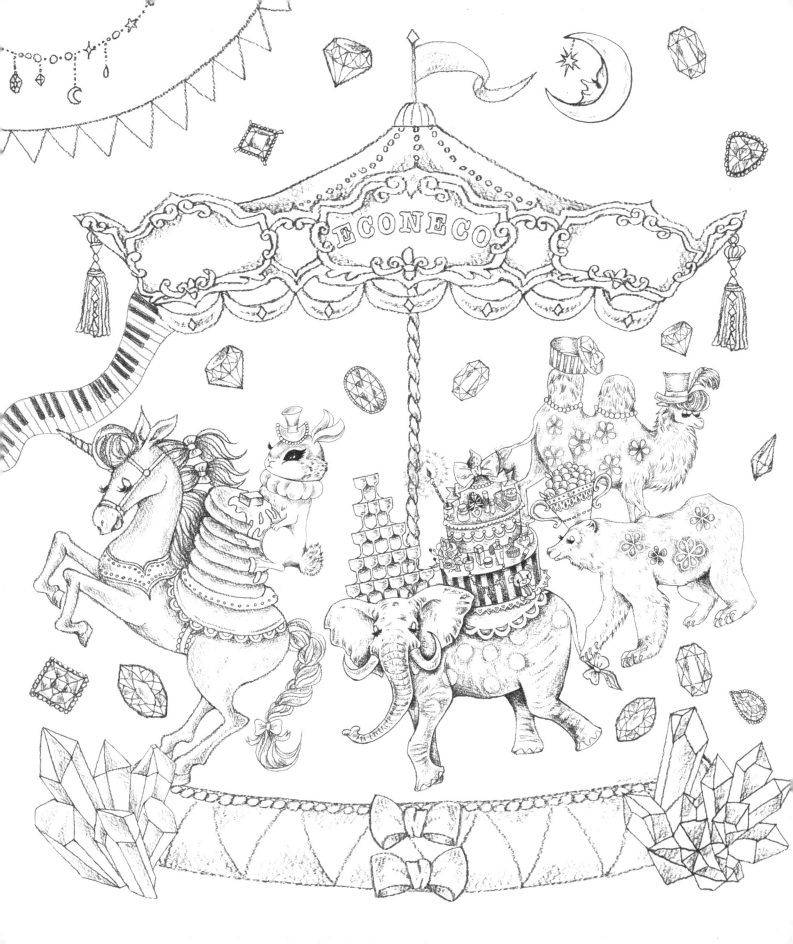

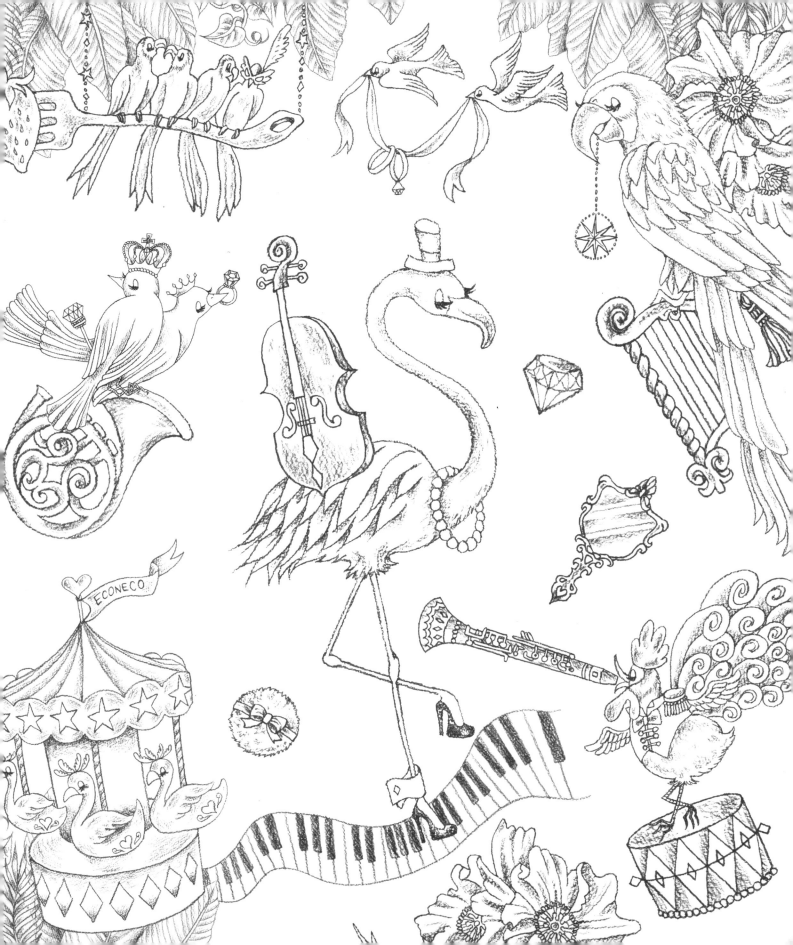

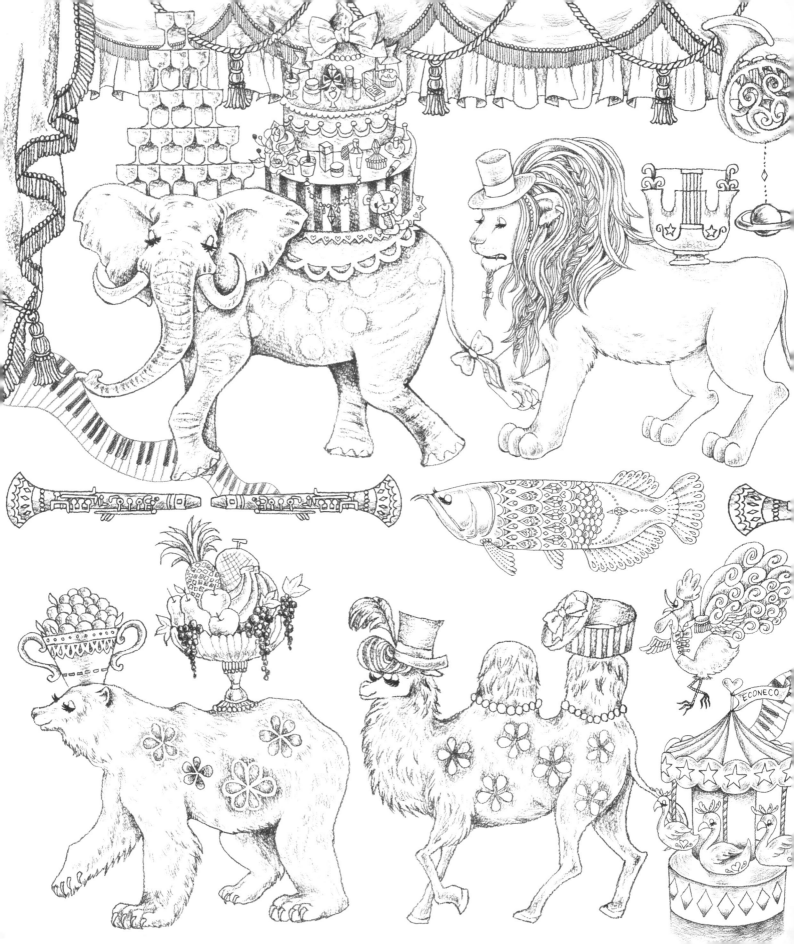

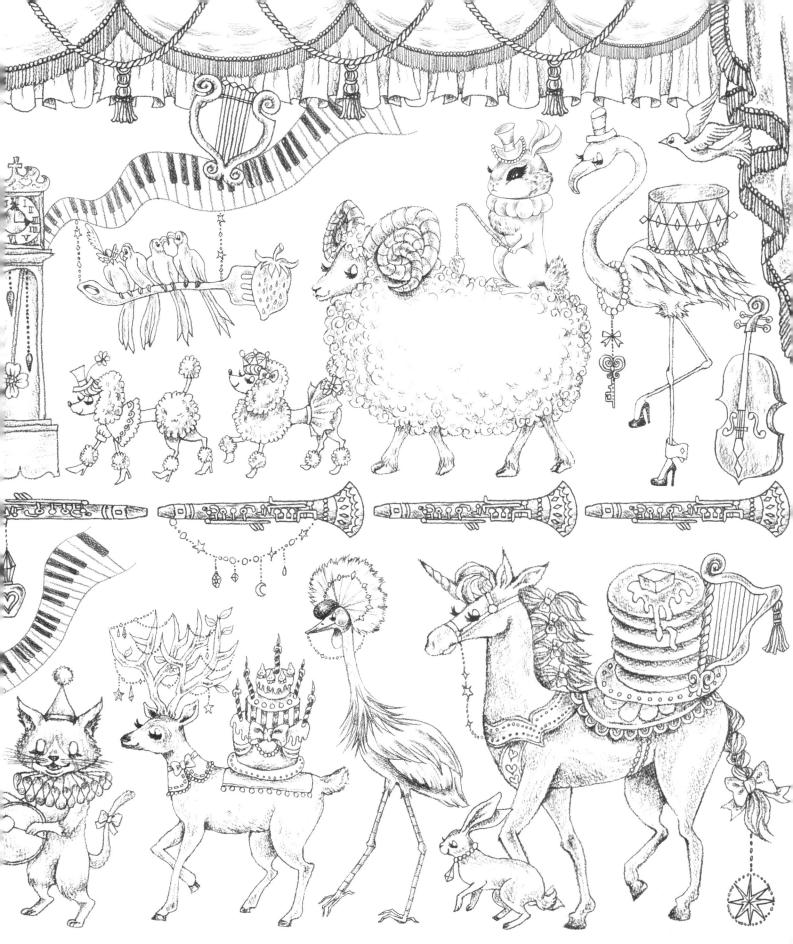

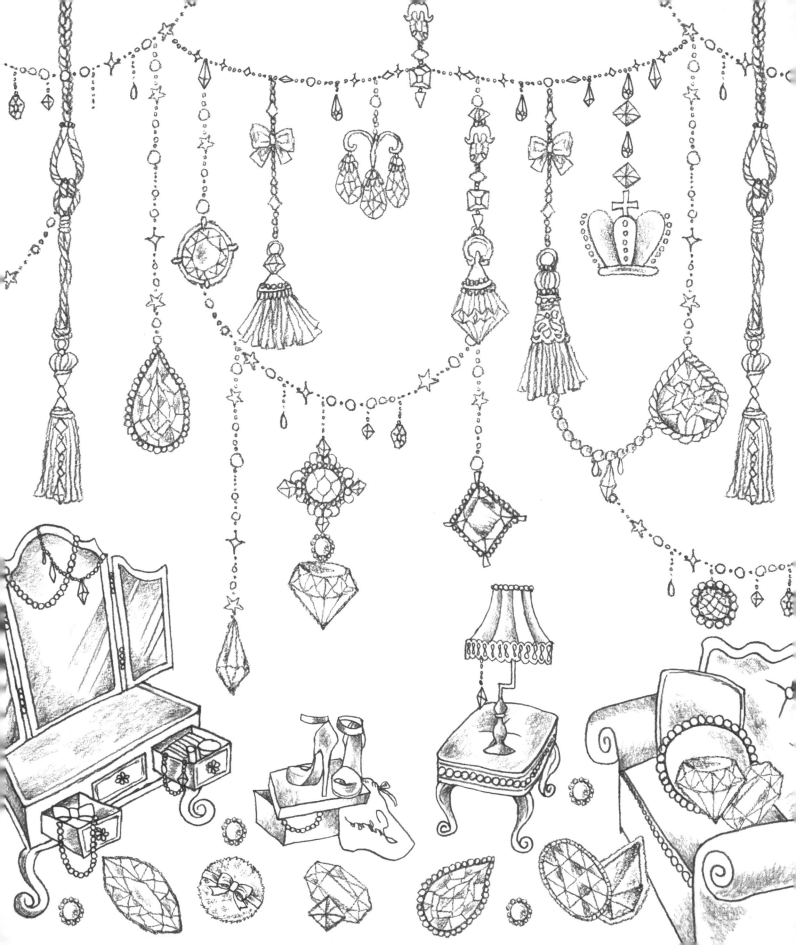

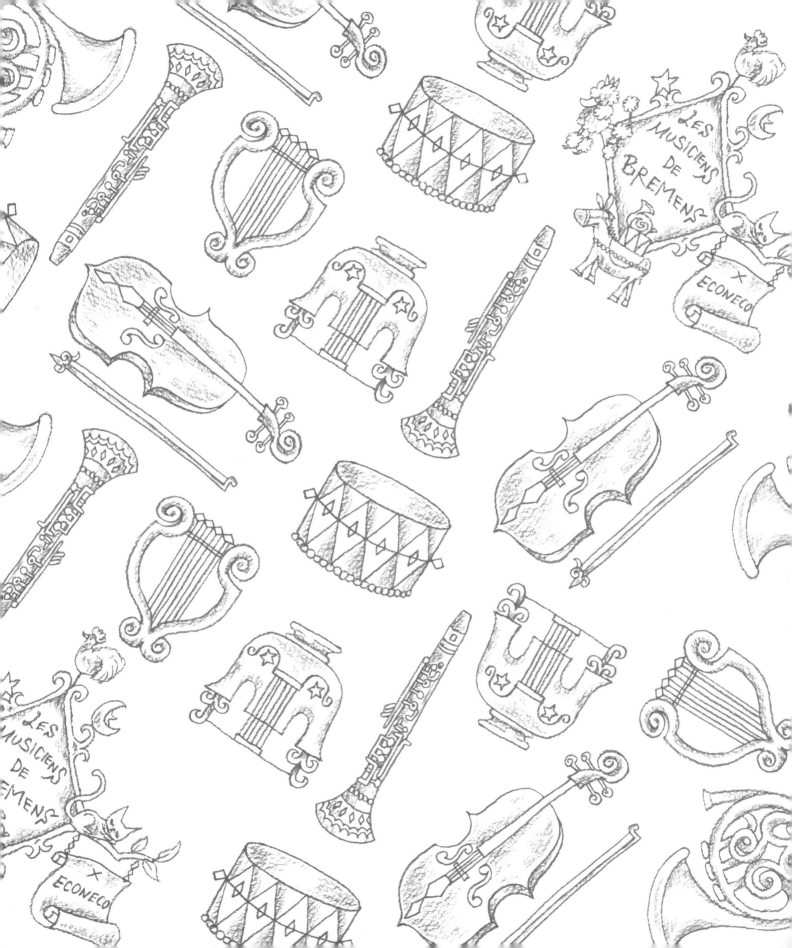

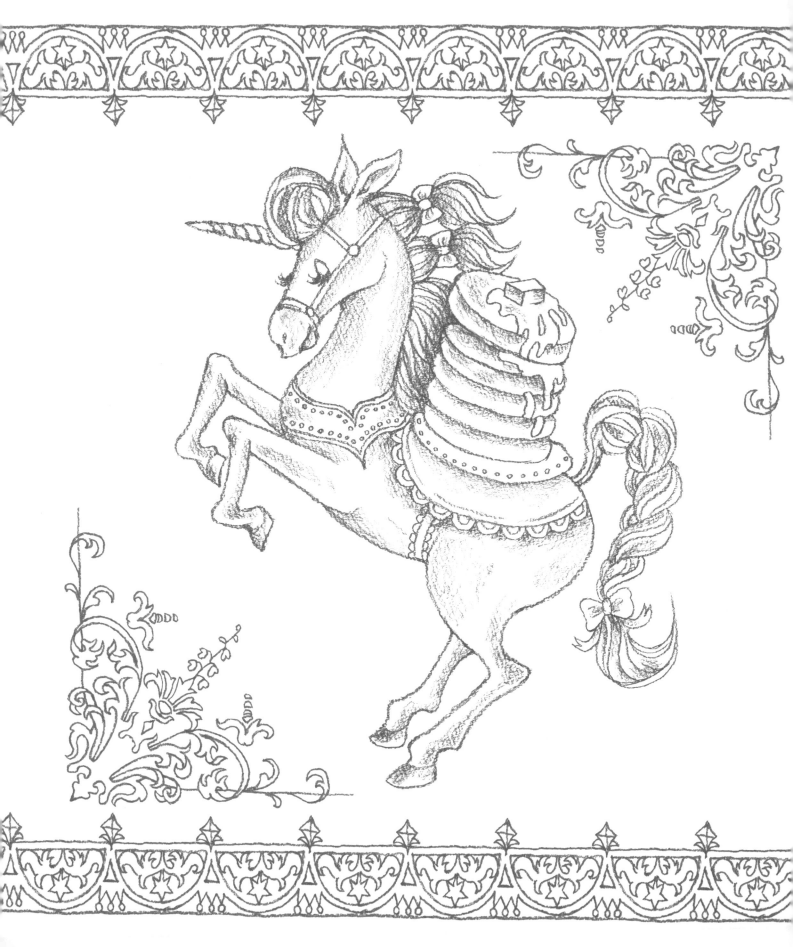

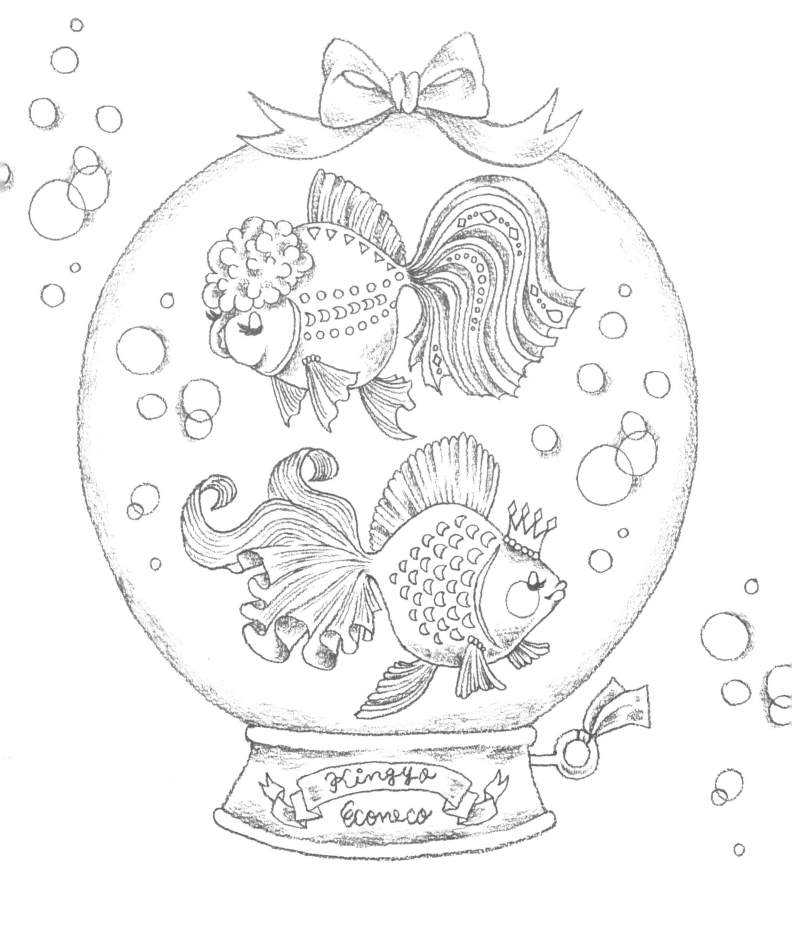

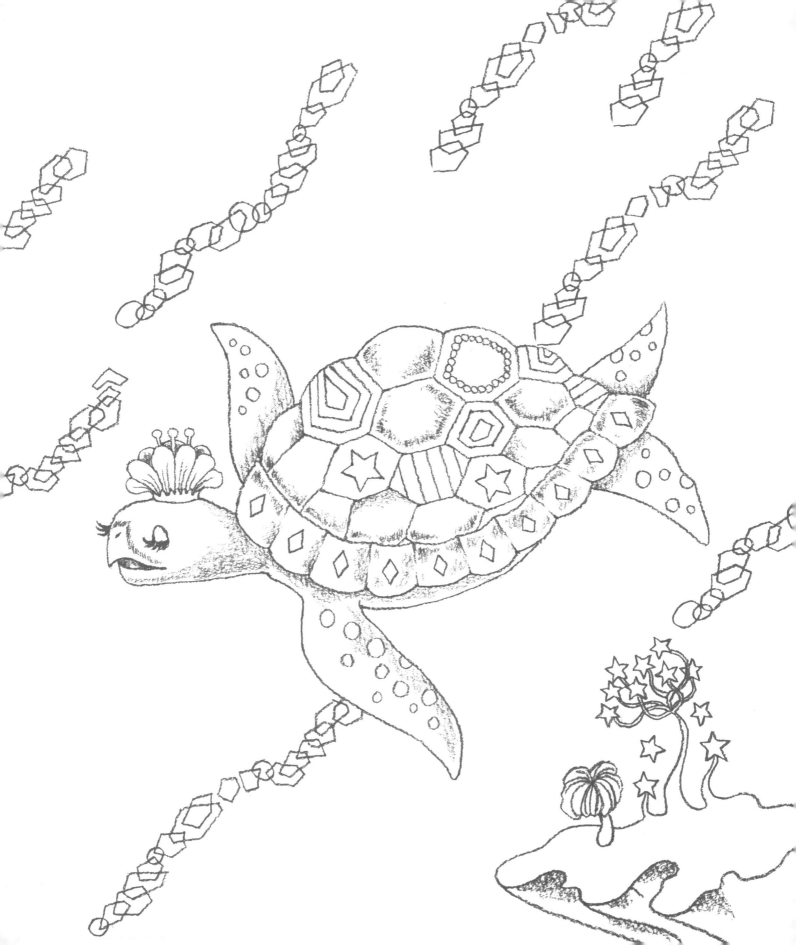

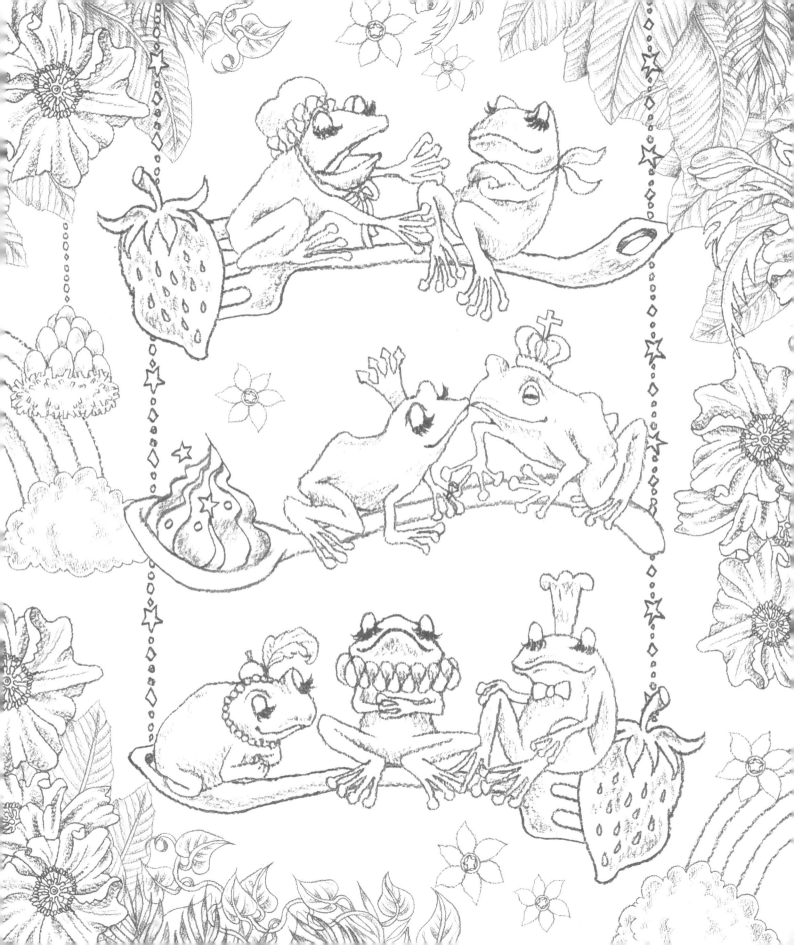

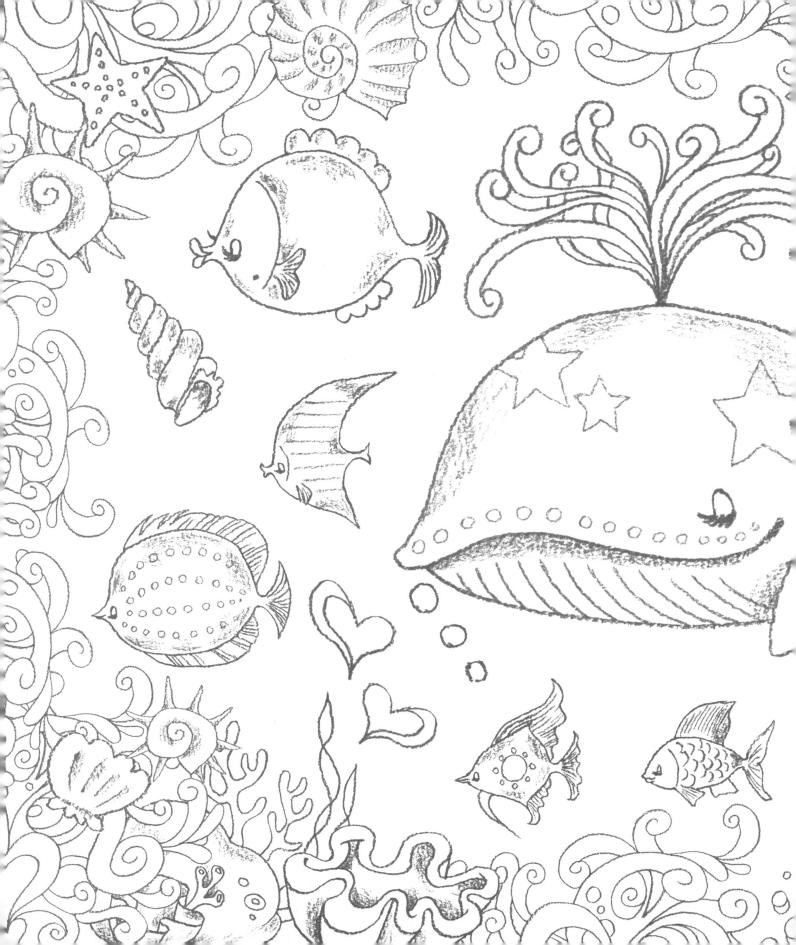

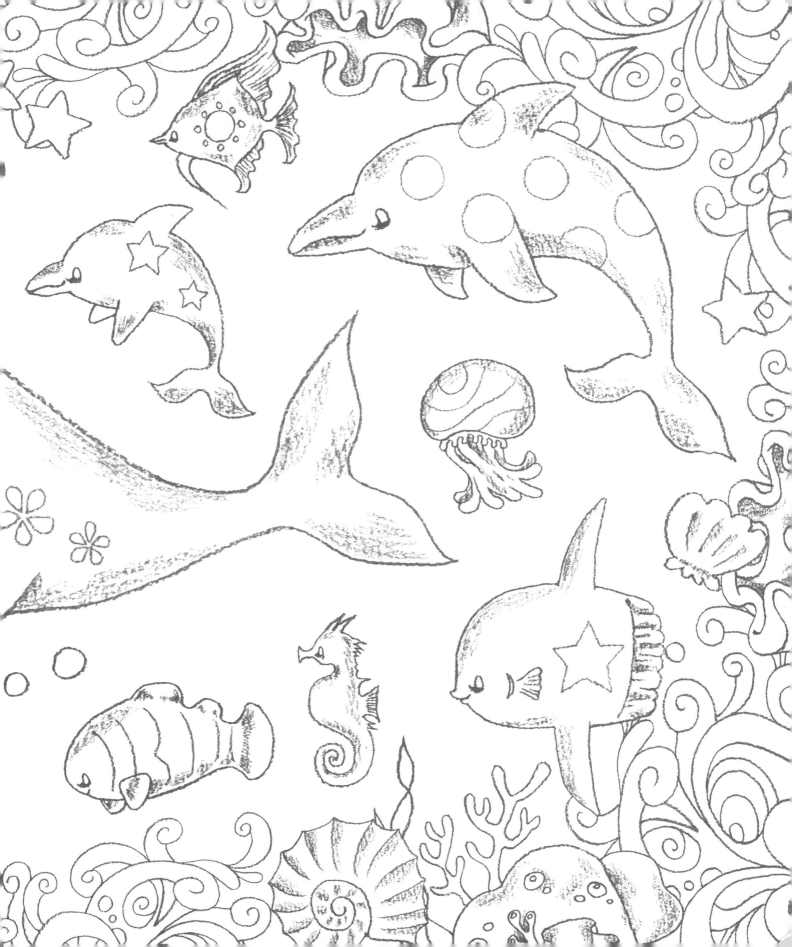

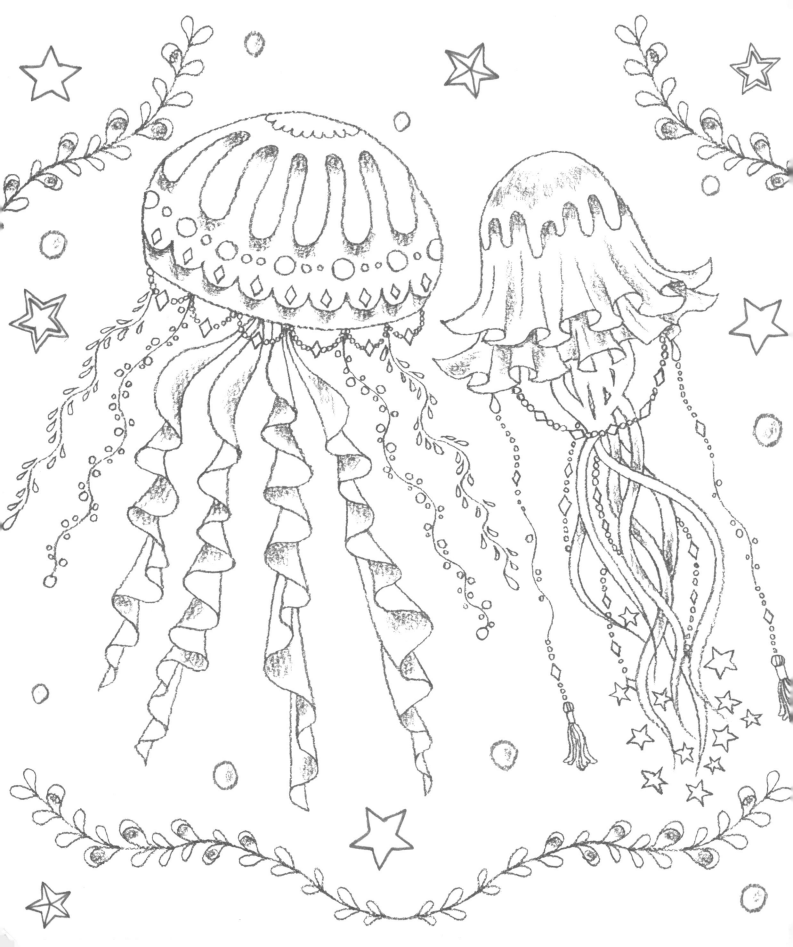

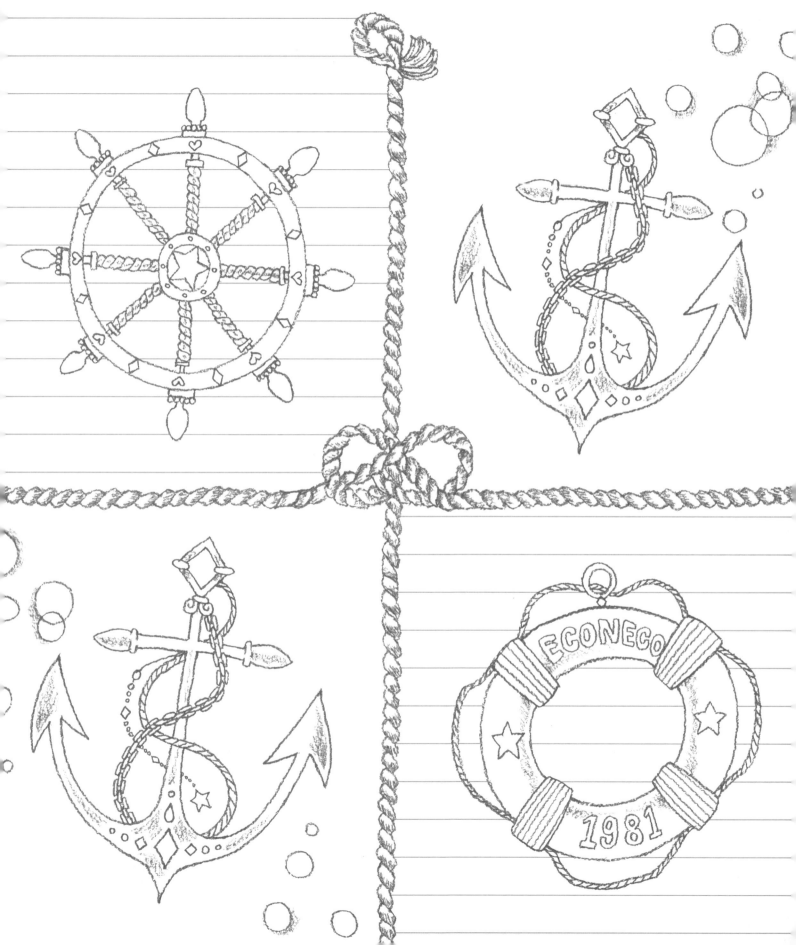

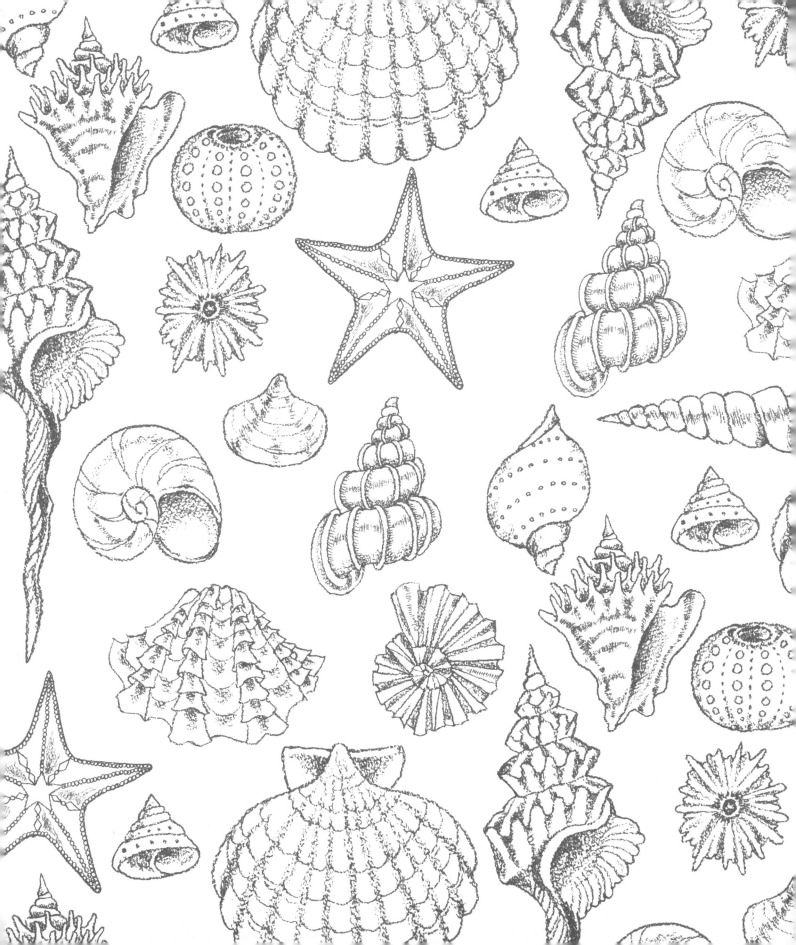

接下來就是單面彩繪畫紙，
畫完後可以直接裝框作為繪畫裝飾。　→

ECONECO NURIE WONDERLAND
©2015 ECONECO / monosense
©2015 Genkosha Co., Ltd
©2015 nikoworks
All rights reserved.
Originally published in Japan by GENKOSHA Co.,Ltd
Chinese (in traditional character only) translation rights arranged
with GENKOSHA Co.,Ltd through CREEK & RIVER Co., Ltd.

出　　　　版／楓書坊文化出版社
地　　　　址／新北市板橋區信義路163巷3號10樓
郵 政 劃 撥／19907596　楓書坊文化出版社
網　　　　址／www.maplebook.com.tw
電　　　　話／(02) 2957-6096
傳　　　　真／(02) 2957-6435
作　　　　者／絵子猫
翻　　　　譯／潘舒婧
企 劃 編 輯／陳依萱
總 經　　銷／商流文化事業有限公司
地　　　　址／新北市中和區中正路752號8樓
網　　　　址／www.vdm.com.tw
電　　　　話／(02) 2228-8841
傳　　　　真／(02) 2228-6939
港 澳 經 銷／泛華發行代理有限公司
定　　　　價／300元
出 版 日 期／2015年9月

國家圖書館出版品預行編目資料

夢幻馬戲團 / 絵子貓作. -- 初版. -- 新
北市：楓書坊文化, 2015.08 80面；
25公分
ISBN 978-986-377-105-0 (平裝)

1. 鉛筆畫　2. 水彩畫　3. 繪畫技法

948.2　　　　　　　104015601

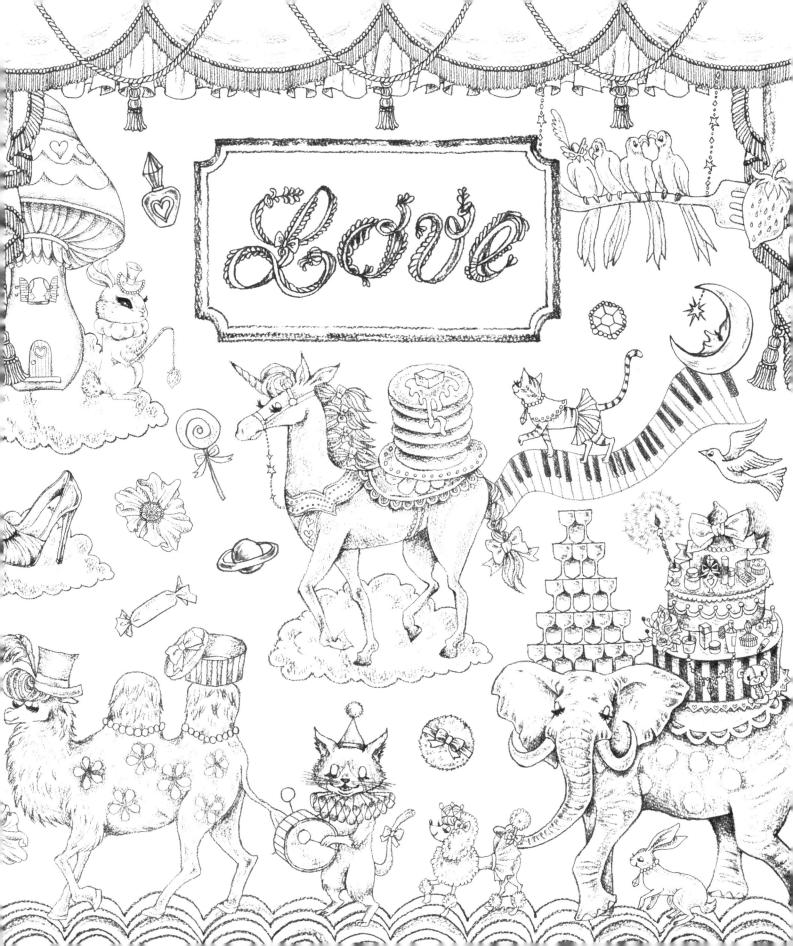

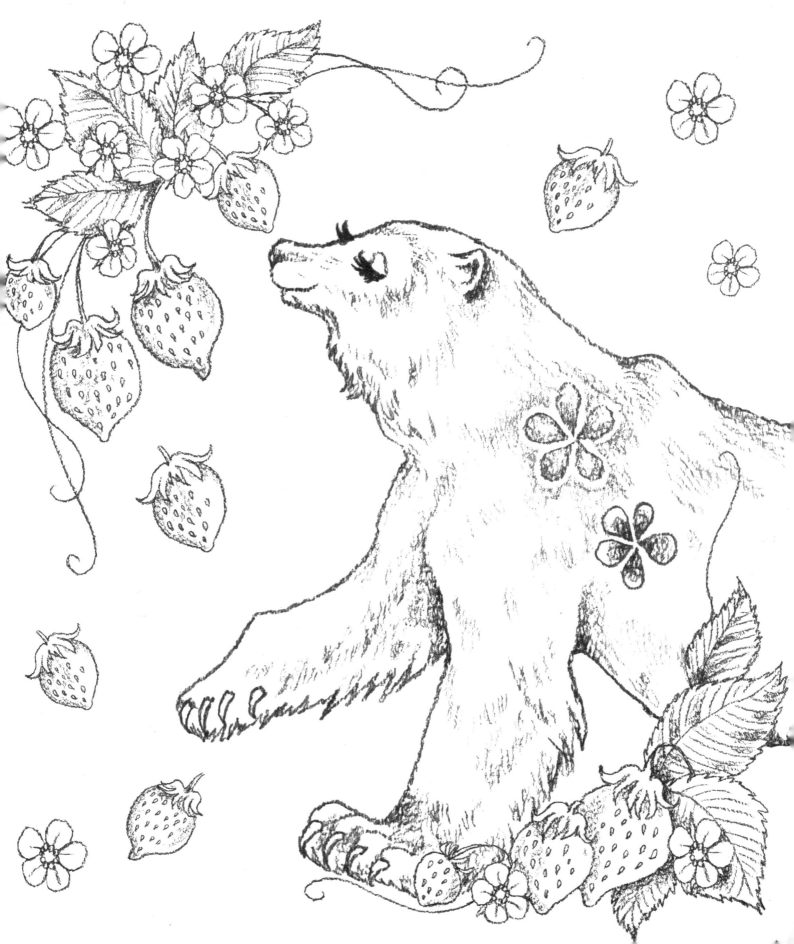

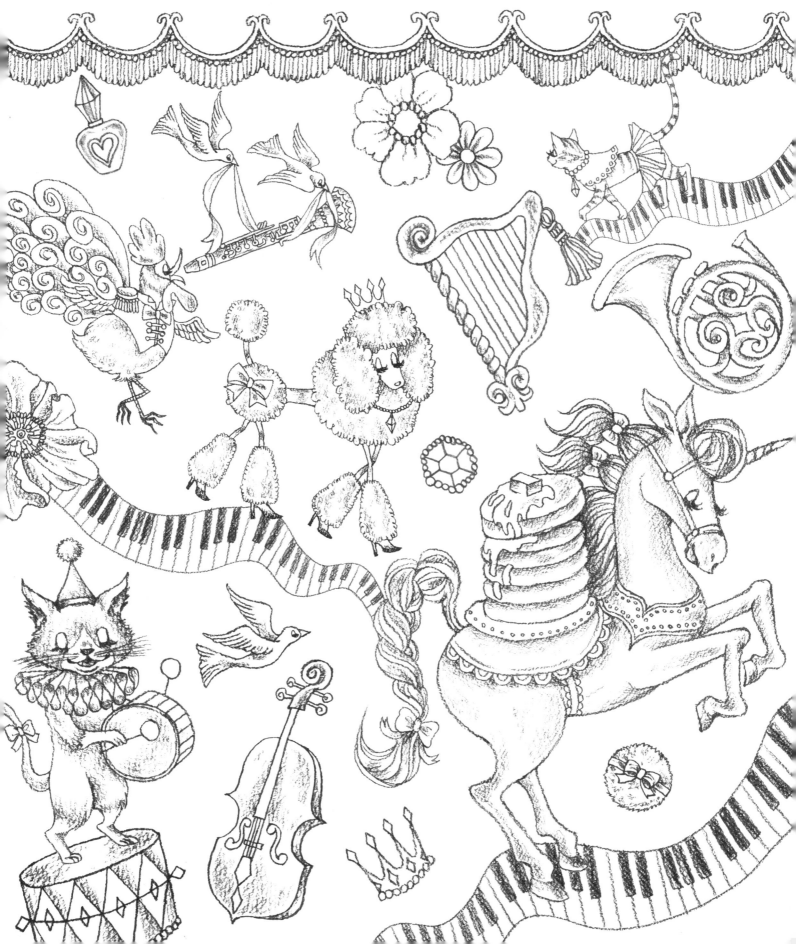

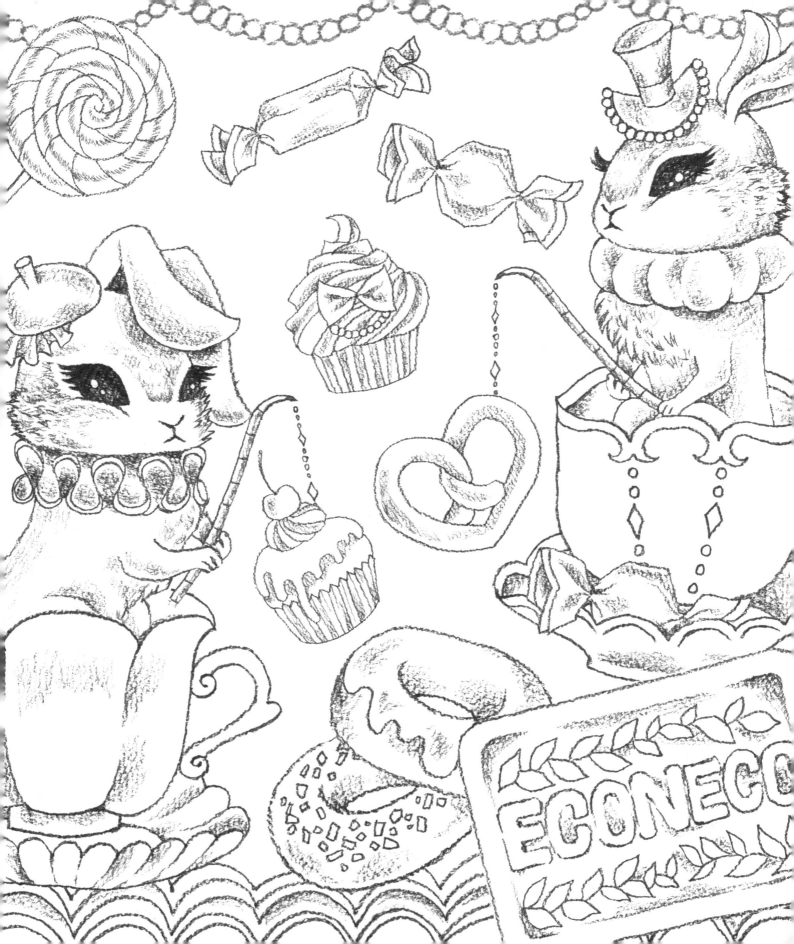

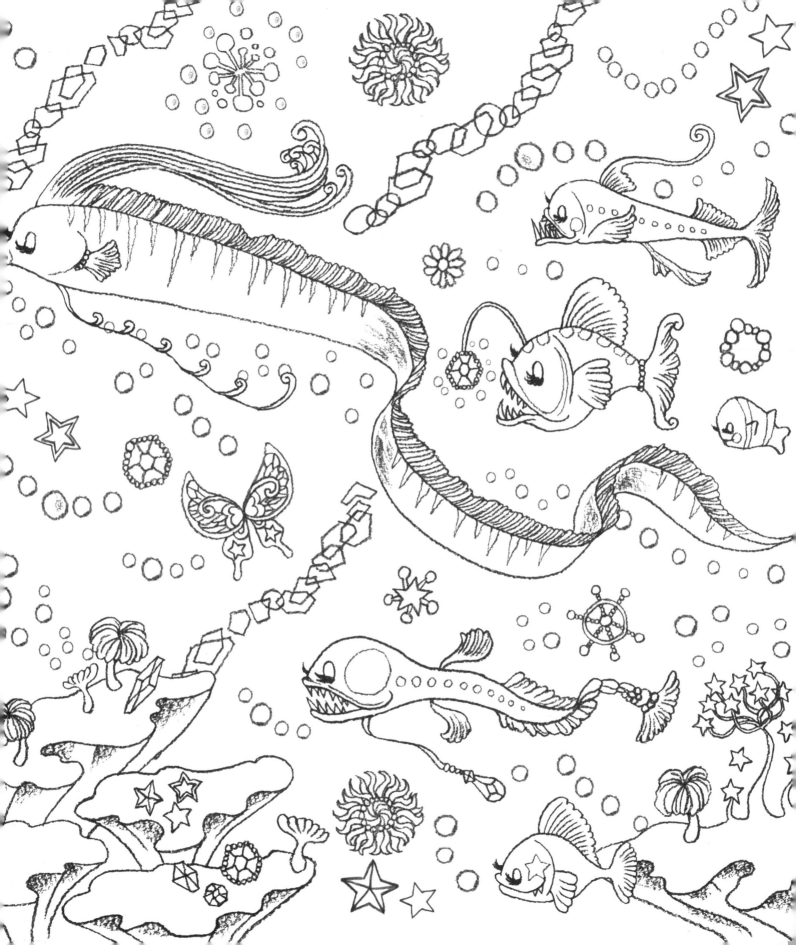

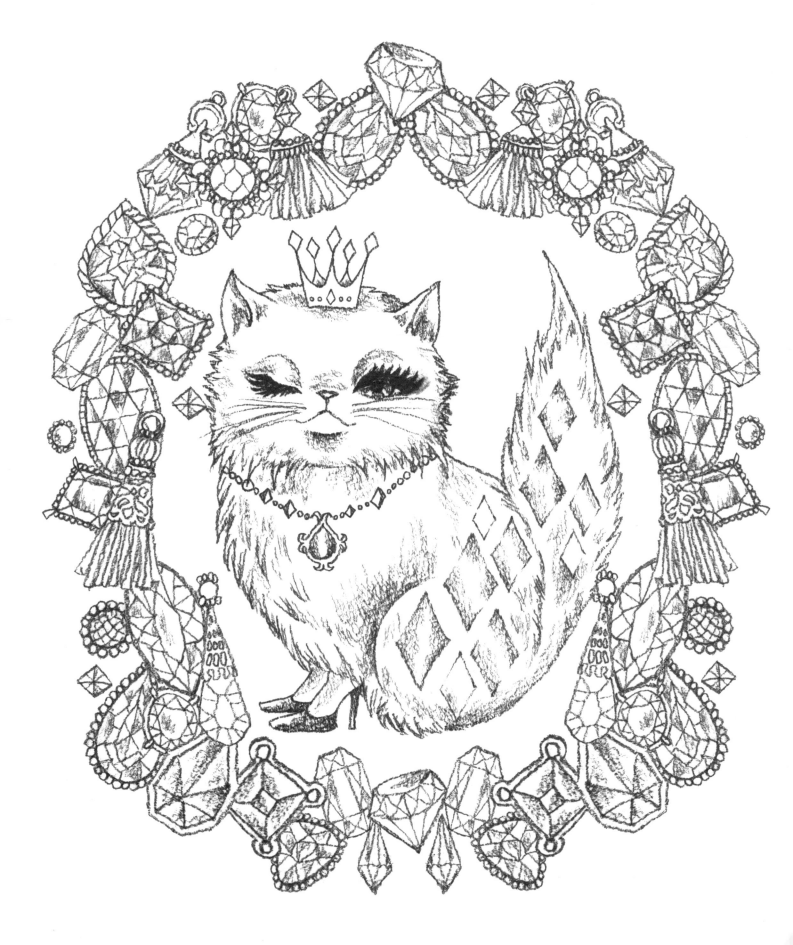

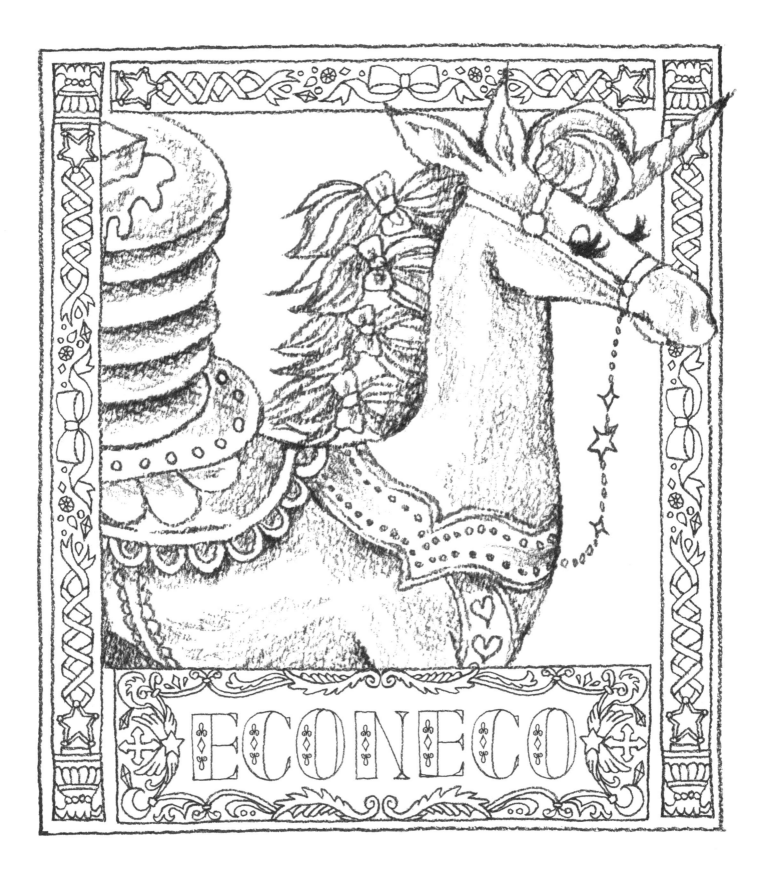

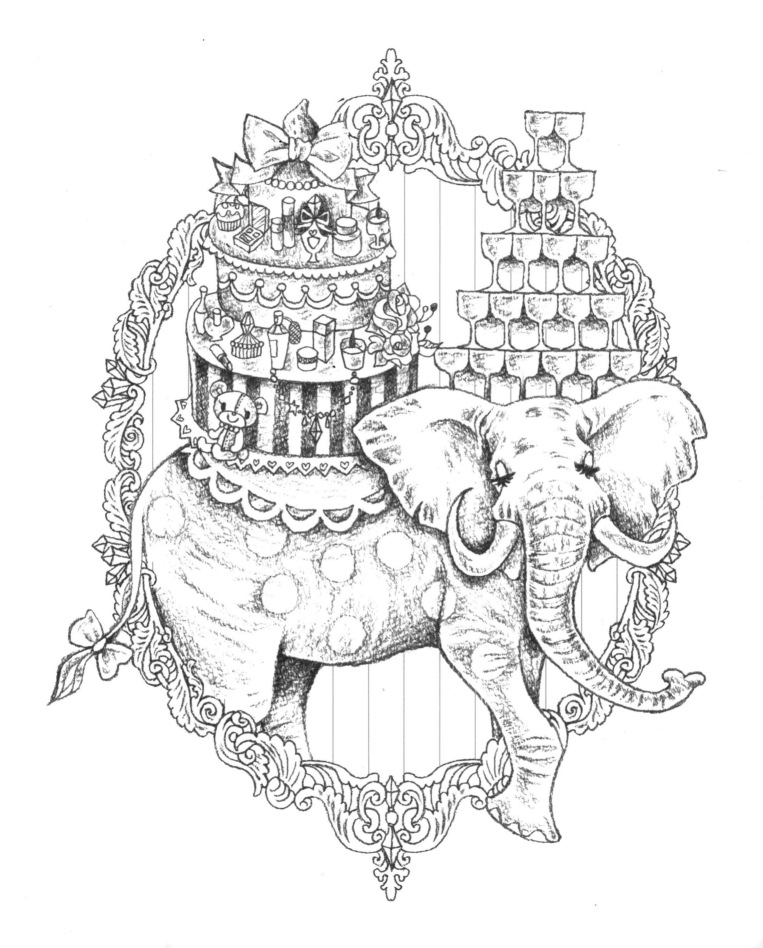